acrílico

Acrílico

Dirección editorial: Mª Fernanda Canal
Textos y coordinación: Ana Manrique
Realización de ejercicios: Almudena Carreño
Diseño de la colección : Toni Inglès
Diseño gráfico y maquetación: José Carlos Escobar y Jordi Martínez
Fotografía: Estudio Nos & Soto

Octava edición: febrero 2009
© Parramón Ediciones, S.A., 1997
Editado y distribuido por Parramón Ediciones, S.A.
Rosselló i Porcel, 21, 9ª planta
08016 Barcelona (España)
Empresa del Grupo Editorial Norma de América Latina

www.parramon.com

Parramón Ediciones, S.A. quiere manifestar su
agradecimiento a una serie de firmas por la gentil
cesión de sus materiales. Su valiosa colaboración
ha sido decisiva en la edición del presente libro:

Papeles Guarro Casas
Talens, departamento técnico
Comercial Romaní
Táker
Mir
Piera
Titán

Dirección de producción: Rafael Marfil
ISBN: 978-84-342-1736-2
Depósito legal: B-1.006-2009
Impreso en España

GUÍAS PARRAMÓN

PARA EMPEZAR

A PINTAR

acrílico

Parramón

Sumario

<div align="center">**TEMAS**</div>

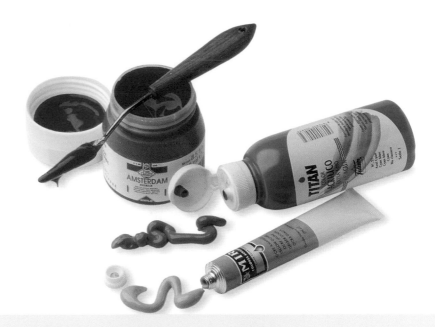

L a pintura acrílica es un invento relativamente reciente en la Historia del Arte, que se ha convertido rápidamente en un medio muy popular para la expresión plástica. El secreto de su éxito radica en la versatilidad del color, su rapidez de secado y en que se diluye con agua.

Estas características convierten el acrílico en una técnica agradecida, que permite corregir errores fácilmente y trabajar con densidades de empaste o finas veladuras a modo de acuarela. Pero a pesar de su fácil manejo, pintar con un medio acrílico encierra cierta dificultad. Este volumen ha sido diseñado a modo de introducción a la técnica de la pintura acrílica, para que el que está empezando descubra paso a paso no sólo los materiales que pueda necesitar sino también los trucos para hacer correcciones o crear efectos especiales.

Si ha decidido experimentar con esta técnica, descubrirá que puede obtener rápidamente buenos resultados pero no debe olvidar que la constancia y la práctica son dos herramientas fundamentales para llegar a pintar realmente como quiera. Por ello es importante que no se desanime y que aprenda a tomar cada pequeño fracaso como un reto que le ayudará a llegar adonde espera.

La pintura

Al tener una consistencia similar, la pintura acrílica se presenta en el mercado en el mismo tipo de envase que el óleo; sus características plásticas, sin embargo, son distintas ya que se disuelve con agua y se seca con rapidez.

El pigmento que da color a la pintura determina la opacidad y transparencia de ésta. El magenta es un color transparente que permite ver las líneas de lápiz trazadas en el fondo; el verde cinabrio resulta opaco, ya que tapa los rastros de grafito.

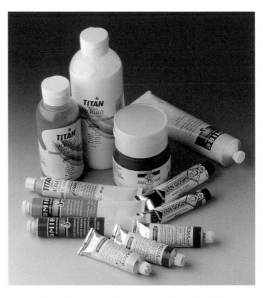

La pintura acrílica se puede adquirir en una gran variedad de envases.

Composición de la pintura

La pintura acrílica se compone de pigmentos, que son los que le dan el color, y un medio que los aglutina: la resina acrílica. Esta resina es la que le da consistencia a la pintura, se seca rápidamente y se diluye con agua, por lo que transmite ambas características a la pintura ya manufacturada.

Características

Las principales características de la pintura acrílica son su rapidez en el secado, ya que se seca por evaporación; su solubilidad en agua, que evita los olores desagradables

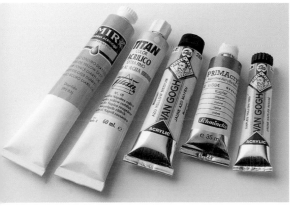

El envase en tubo es el más ligero y transportable y se presenta en varios tamaños.

Los botellines son muy prácticos para el artista que consume gran cantidad de color y hace las mezclas en la paleta, ya que el tapón incorpora en su diseño un dosificador para mesurar la cantidad de color.

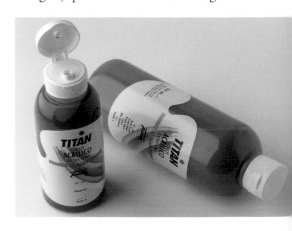

de la esencia de trementina y otros disolventes; su estabilidad, que mantiene los colores inalterables después del secado con una gran resistencia a la luz; y su plasticidad, porque se puede pintar con la pintura densa o bien diluirla en agua y trabajarla como si se tratase de acuarela.

Calidades y recomendaciones

Al empezar a pintar no es necesario trabajar con colores de alta calidad; lo importante en este momento es familiarizarse con la técnica y aprender a manipular la pintura. A pesar de ello, no es conveniente utilizar materiales de baja calidad; lo más adecuado es comenzar con una calidad media que no resulte excesivamente cara y le permita trabajar con tantos colores como precise.

Presentación en el mercado

La pintura acrílica se puede adquirir en tubo, botellín o bote de plástico.

Tubos. Los tamaños de los tubos de pintura acrílica oscilan entre los 35 ml y los 60 ml, aunque el blanco se comercializa también en 200 ml porque es un color de gran consumo.

Botes. Los botes de pintura acrílica se comercializan para aquellos pintores que utilizan gran cantidad de color. Suelen presentarse con un tapón de rosca que obliga a utilizar la espátula para tomar el color, aun-

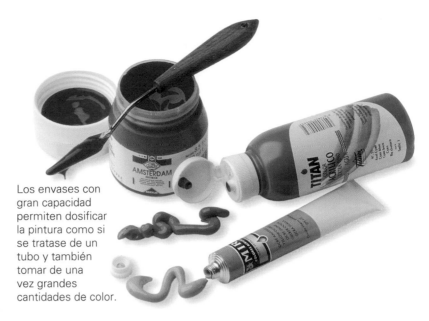

Los envases con gran capacidad permiten dosificar la pintura como si se tratase de un tubo y también tomar de una vez grandes cantidades de color.

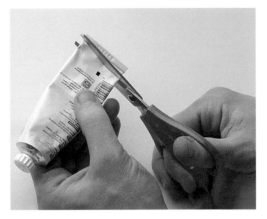

Cuando el tapón queda totalmente bloqueado, o se ha secado la pintura al dejar el tubo destapado, se puede aprovechar el color cortando la parte posterior del tubo.

que algunas marcas ofrecen también la posibilidad de dosificar el color con un tapón especial.

Botellines. Estos envases resultan muy prácticos para los pintores de grandes formatos pero que gustan de utilizar paleta, ya que su tapón especial permite extraer grandes o pequeñas cantidades.

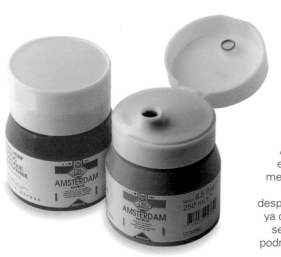

La capacidad de los botes es similar a la de los botellines, y aunque algunas marcas incorporan dosificador, su principal ventaja es la ancha boca que permite tomar gran cantidad de color de una sola vez.

Aunque el tubo es el envase que conserva mejor la pintura, no hay que olvidar taparlo después de usar el color, ya que la pintura acrílica se seca muy deprisa y podría quedar inutilizada.

Mechón

Virola

Mango

24

Los pinceles

El pincel es el instrumento con el que se lleva y extiende el color sobre el soporte; la forma y el tipo de pelo del mechón son los dos factores que determinan la utilidad de un pincel.

Anatomía del pincel

El pincel se compone de tres partes: mango, virola y mechón.

El mango es la parte diseñada para sujetar y manejar el pincel.

La virola suele ser un grueso anillo metálico y tiene la función de unir el mechón al mango. Su grosor determina la numeración del pincel: cuanto mayor sea la capacidad de la virola, mayor será el tamaño del mechón.

El pelo o mechón es la parte que se utiliza para aplicar la pintura sobre el soporte. Ésta es la parte más importante del pincel, pues determina la calidad y función del pincel.

Tipos de pelo

El mechón del pincel de pintura acrílica puede estar compuesto de distintos tipos de pelo que se utilizarán en función de las necesidades del artista.

El pintor profesional suele contar con pinceles de todo tipo de pelo para recurrir a ellos cuando las características de la obra lo precisan. Pero a pesar de todo esto, cada artista tiene sus preferencias y acostumbra a trabajar mayormente con su tipo de pelo favorito.

Pelo de cerda. Es un pelo de origen natural muy resistente y lo suficientemente duro como para trabajar la pintura pastosa que tiene además una gran capacidad para recoger el color. Resulta muy apropiado para los pinceles gruesos y las paletinas.

Pelo sintético. Existen varios tipos de pelo sintético; los más adecuados para la pintura acrílica son los de una dureza media y gran flexibilidad. Este pelo no es tan absorbente como la cerda pero resulta muy apropiado para la pintura acrílica tanto en numeraciones gruesas como en finos pinceles para pintar detalles.

Otros. El pelo de buey y el pelo de marta son muy suaves y se utilizan cuando se trabaja la pintura muy diluida como si se tratara de acuarela, o para pintar pequeños detalles.

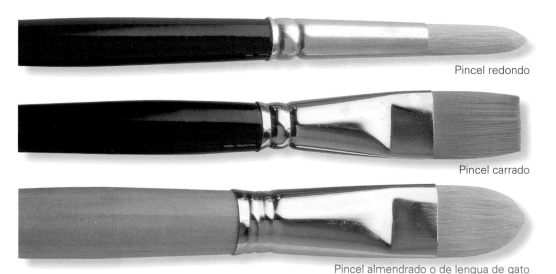

Pincel redondo

Pincel carrado

Pincel almendrado o de lengua de gato

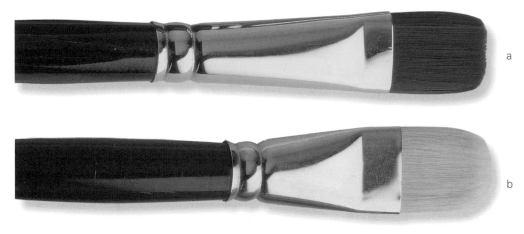

El pelo sintético es suave pero con nervio, por lo que resulta muy versátil (a). El pelo de cerda es el más resistente de todos y tiene más capacidad de absorción que el artificial (b).

Tipos de pinceles

La forma del mechón determina el tipo de pincel; éstos pueden ser carrados, almendrados o redondos. Cada uno de ellos resulta más apto para una función determinada, aunque la versatilidad de los tres es considerable y todos permiten trabajar cualquier tipo de técnica si se dominan bien.

Redondos. Son los pinceles más versátiles, ya que su forma permite realizar trazos finos y líneas gruesas.

Carrados. Son aquellos cuyos pelos tienen la misma longitud y son muy útiles para perfilar límites y trazar líneas gruesas.

Almendrados. Combinan las características del redondo –su punta es redondeada–, con las del carrado, pues el pelo está sujeto por una virola plana, por lo que son muy versátiles y cómodos.

Los pinceles con mechón de goma se han comercializado recientemente. Tienen poca capacidad de carga para transportar el color, aunque resultan ideales para crear efectos.

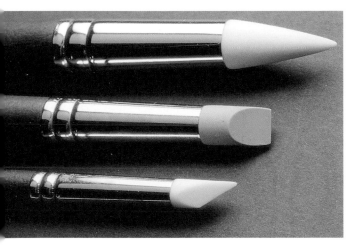

Las paletinas

Son pinceles carrados de una alta numeración y se utilizan para cubrir grandes áreas, aplicar la imprimación al soporte o pintar fondos.

Calidades y recomendaciones

Lo más adecuado para empezar a pintar es utilizar pinceles de calidad media, combinando el pelo de cerda con el sintético. De este modo, el pintor irá descubriendo qué tipo de pincel y pelo se adapta mejor a sus necesidades. En el capítulo Usar el pincel, págs. 24-25 encontrará la gama de pinceles que le sugerimos para empezar a pintar.

Existen paletinas de distintos tamaños para trabajar en grandes y pequeños formatos.

Los soportes

Tanto la versatilidad como la adherencia de la pintura acrílica hacen que ésta se pueda aplicar sobre infinidad de soportes, desde la tela cruda hasta un pedazo de papel de embalar.

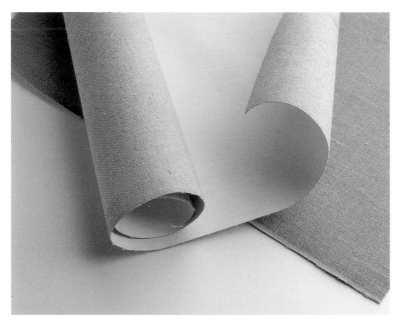

La tela para pintura acrílica se puede adquirir cruda o preparada para pintar.

Las telas

Las telas para pintar al acrílico son las mismas que se utilizan para el óleo, con la diferencia de que la imprimación que han recibido es distinta.

Las telas para pintar al acrílico se pueden adquirir crudas o bien ya preparadas para pintar. Además, se pueden comprar montadas en el bastidor, a metros, o en rollo, de modo que el artista puede escoger entre montarse e imprimarse él mismo sus propias telas o adquirirlas totalmente preparadas para empezar a pintar.

Las telas también se encuentran adheridas a un soporte de cartón, lo que las hace más ligeras y transportables que sobre un bastidor.

Las telas preparadas se venden también ya montadas en el bastidor o adheridas a cartones y tableros.

El ensamblaje de los bastidores es uno de los elementos que distinguen a un tipo de bastidor de otro.

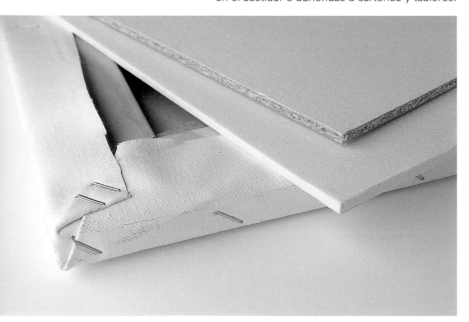

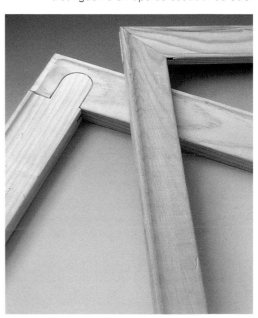

Papeles de muchos tipos y tableros manufacturados son también un soporte común para la pintura acrílica.

Los bastidores

E l bastidor es la estructura de madera sobre la que se sujeta y tensa la tela. Se pueden encontrar de muchos tipos e infinidad de tamaños. En general los formatos se dividen en paisaje, figura y marina, y cada uno de ellos se vende en una amplia gama de tamaños.

Recomendaciones

E n el apartado de los soportes no hay gran cosa que decir, ya que se puede empezar pintando sobre papel de embalar o cartón vulgar.

Es cuestión de experimentar con varios soportes y trabajar con el que se adapte mejor a las necesidades de la obra. Cabe añadir que la calidad de los bastidores es importante porque pueden combarse con el tiempo y producir arrugas en la tela una vez finalizada la obra.

Otros soportes

T anto el papel como el cartón y las tablas de madera son soportes muy utilizados en la pintura acrílica, ya sea porque resultan más económicos que la tela o por lo sugestivo de su superficie y color.

Respecto al papel, el de acuarela es uno de los más aconsejables por su resistencia al agua y su capacidad de absorción; pero si no se trabaja con la pintura diluida cualquier papel resistente al frote de las pinceladas y la humedad puede servir.

Las telas imprimadas son el soporte más popular del acrílico. Aunque su superficie es lisa, si se pinta con finas capas de pintura se pone de manifiesto la trama y el grano del tejido.

Los tableros de madera contrachapada son adecuados para pintar sobre ellos. Aunque el color se puede aplicar directamente, algunos artistas prefieren dar una capa de imprimación.

El papel de acuarela es el que mejor resiste la humedad de la pintura. Además, permite trabajar con superficies de grano grueso tan sugerentes como ésta.

RECUERDE QUE...

■ Aunque prácticamente cualquier soporte es apto para pintar al acrílico, éste deberá ser resistente a la humedad y, si se trata de papel, habrá que fijarlo a un tablero para pintar.

Paletas y godets

Además del pincel, existen una serie de instrumentos complementarios que favorecen la aplicación de la pintura en el soporte y la realización de mezclas.

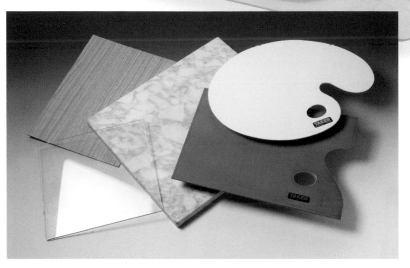

Además de las paletas que se venden en las tiendas de bellas artes, los pintores de acrílico utilizan cualquier material de superficie plana y pulida, como puede ser la portezuela de aquel viejo armario de fórmica, una lámina de mármol o un pedazo de cristal.

Paletas

La paleta es una herramienta indispensable para depositar la pintura y hacer las mezclas. Cualquier superficie plana puede servir de paleta, aunque siempre es aconsejable que sea de un material impermeable, sin poros, y que su superficie sea perfectamente lisa para favorecer su limpieza.

En el mercado se pueden adquirir paletas de plástico, de madera o de papel desechables, aunque la mayoría de artistas prefieren una tabla de fórmica o una lámina de algún material de superficie no porosa.

Existen los blocs de paletas de papel que evitan al artista tener que limpiar la paleta, pero no resultan económicos ni ecológicos. Se aconseja utilizarlos tan sólo si se sale a pintar fuera del estudio y no se cuenta con los medios adecuados para la limpieza del material.

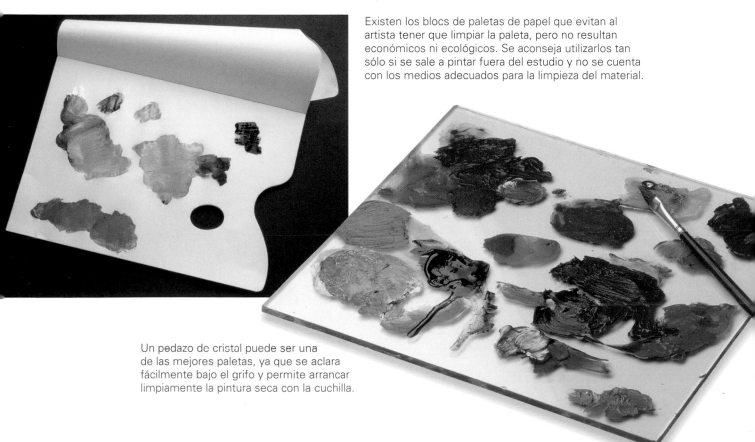

Un pedazo de cristal puede ser una de las mejores paletas, ya que se aclara fácilmente bajo el grifo y permite arrancar limpiamente la pintura seca con la cuchilla.

Espátulas

L as espátulas son instrumentos con muchas utilidades. Pueden servir para llevar pintura del bote a la paleta, para aplicarla sobre el soporte o para retirar los restos de color de la paleta cuando se ha terminado la sesión de pintura. Para cada uso se ha diseñado un tipo de espátula distinta, aunque son bastante versátiles y una de ellas puede realizar varias funciones. En su defecto se puede utilizar un pequeño y viejo cuchillo de cocina.

a

b

c

Espátula para rascar la pintura y limpiar la paleta (a); espátula para tomar color del tubo y llevarlo al soporte o a la paleta (b); pequeña espátula para pintar detalles, hacer correcciones o crear efectos (c).

Botes y godets

L os botes para el agua son indispensables en la pintura acrílica ya que ésta se diluye y disuelve con este líquido tan común. Por ello es habitual que el artista cuente con varios recipientes, uno para aclarar los pinceles y otro para diluir la pintura.

Los botes para el agua deben tener una capacidad superior al medio litro para evitar que el agua se ensucie demasiado y poder pintar con comodidad.

Los godets no son más que pequeños botes con los que cuenta el artista para hacer mezclas aparte de la paleta. Resultan muy útiles, sobre todo cuando se hace una cantidad considerable de color para pintar una gran área del cuadro, como puede ser un fondo. Se pueden adquirir en las tiendas de bellas artes o reciclar para este uso los vasos de yogur o los tarros de pequeñas conservas.

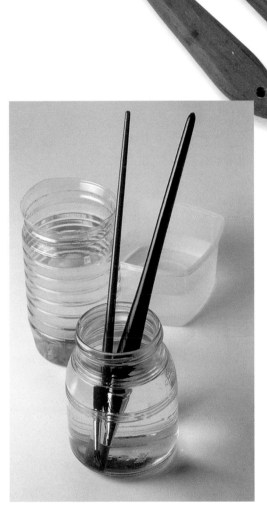

Los botes para el agua pueden ser de plástico o cristal, aunque los últimos son siempre susceptibles de romperse si caen al suelo. Los pintores suelen contar con varios botes para no mezclar así el agua que utilizan para diluir la pintura con la que se usa para aclarar el pincel.

Se llaman godets a los botecillos donde el artista realiza mezclas de color aparte de la paleta.

RECUERDE QUE...

■ Cualquier superficie lisa y no porosa puede utilizarse como paleta.

■ Se pueden reciclar los vasos de yogur para utilizarlos como godets.

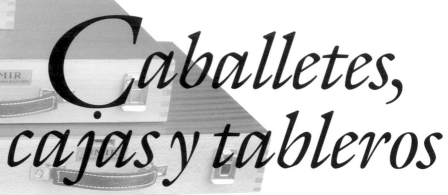

Caballetes, cajas y tableros

Además de los materiales indispensables para pintar al acrílico existen otros que completan el equipo del pintor y pueden llegar a ser fundamentales.

Caballetes

El caballete es una estructura de madera o metal ideada para sujetar firmemente en posición vertical la tela montada sobre el bastidor o el tablero mientras se pinta.

El caballete no es indispensable, ya que se puede pintar apoyando la tela en la pared o sobre una mesa si se trata de pequeños formatos. Pero cuando se pinta habitualmente y se trabaja con tamaños superiores al 10, el caballete empieza a hacerse necesario.

Cuando se pinta en casa y no se dispone de espacio, las cajas-caballete de sobremesa son un buen aliado, porque se utilizan tanto para guardar las pinturas como para sujetar la tela.

Cuando se pinta en un estudio y el espacio es el suficiente, lo mejor es un caballete de pie que sea firme y sujete el tablero por dos lados.

Esta ingeniosa caja-caballete utiliza la paleta como tapa.

Es aconsejable que el caballete de pie sea firme, bien equilibrado y sujete el tablero o la tela por dos lados para evitar que se mueva.

Esta caja-caballete incorpora el caballete de mesa a la tapa de la caja con lo que, además de resultar muy práctica, permite al artista transportar cómodamente su obra.

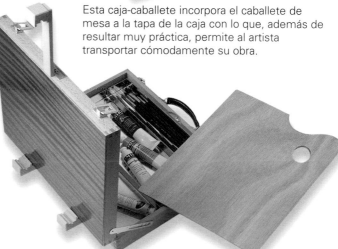

En el mercado se pueden encontrar pequeñas cajas de cartón con un surtido de seis colores y otros complementos; y también otras más grandes con una gama de once colores y más productos complementarios.

Las cajas de madera son mucho más resistentes y bonitas que las de cartón, y suelen ser más completas, ya que van acompañadas de la paleta.

Cajas

L as cajas para guardar el material pueden ser de muchos tipos, desde las frágiles cajas de cartón hasta firmes cajas de madera provistas de un asa para facilitar su transporte. Se pueden adquirir cajas con colores o vacías. Estas últimas le proporcionan al artista la oportunidad de llenarlas con su propia gama de colores y el material que necesite.

RECUERDE QUE...

■ Además de improvisar cajas de pintura con un viejo maletín o cajas de cartón, puede adquirir cajas vacías en las tiendas de bellas artes y llenarlas con su propia gama de colores.

Los tableros se utilizan como soporte para el papel o el cartón. De este modo se puede pintar sobre una superficie dura y acoplarla al caballete.

Tableros

L os tableros no son imprescindibles para pintar al acrílico, sobre todo si se pinta siempre sobre tela. A pesar de ello, no está de más contar con un par de tableros en el estudio, ya que si se quiere pintar sobre papel o cartón habrá que valerse del tablero para sujetarlos al caballete. El tablero, además, se utiliza para apoyar el papel de dibujo, por lo que en un caso u otro siempre será útil.

Sustancias auxiliares

En las tiendas de bellas artes se pueden encontrar productos químicos que complementan la pintura acrílica, ya sea como bases sobre las que pintar o para alterar su consistencia.

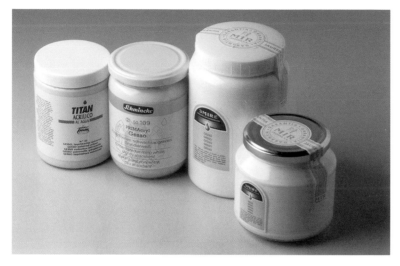

Gesso

Gesso

Es una pasta blanca que se utiliza como base para tratar el soporte antes de aplicarle la pintura. Está compuesta de blanco de titanio y una carga de yeso, por lo que resulta elástica y fácil de lijar una vez se ha secado. El gesso se puede mezclar con la pintura para darle color, aunque algunas marcas ya comercializan gesso coloreado. Ver: Imprimar el soporte, págs. 28-29.

Látex

El látex se puede adquirir en cualquier droguería y se utiliza para aislar el soporte antes de pintar o como cola adhesiva cuando se hace colage.

Látex

Retardante de secado

Esta sustancia potencia la humedad de la pintura retardando su secado, con lo que se puede trabajar la pintura acrílica de una forma similar al óleo, permitiendo al artista pintar con más calma o fusionar los colores sobre el soporte.

Retardante del secado

RECUERDE QUE...

■ Aunque el uso de sustancias complementarias a la pintura acrílica tiene un gran potencial plástico y expresivo, para empezar a familiarizarse con la técnica es conveniente prescindir de ellas y trabajarla tal como sale del tubo.

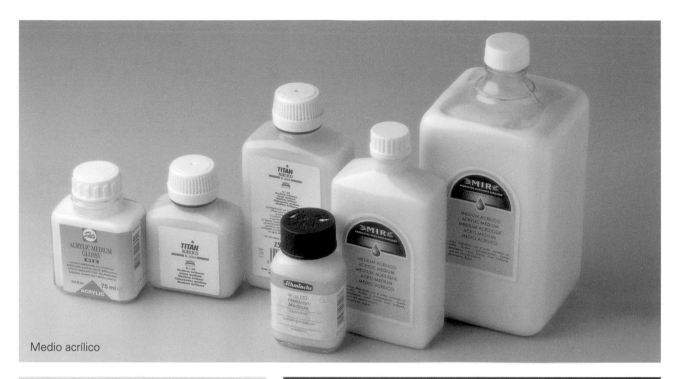

Medio acrílico

Medio acrílico

E l medio acrílico no es más que la misma
sustancia que aglutina el pigmento de
la pintura acrílica, por lo que es absoluta-
mente compatible con ella. Se utiliza para
darle fluidez y transparencia a la pintura, en
especial si se quiere pintar con veladuras, o
como imprimación transparente del soporte.

 El medio acrílico puede adquirirse brillante
o mate, con lo que al aplicarlo a la pintura
modificará el brillo de ésta.

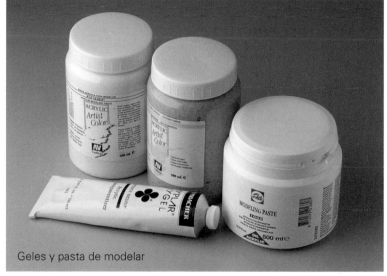

Geles y pasta de modelar

Geles y pasta
de modelar

L os geles y la pasta de modelar incremen-
tan la cremosidad, cuerpo y consistencia
de la pintura, de modo que se pueden traba-
jar las texturas y los relieves con la pintura,
permitiendo que quede el rastro del pincel al
pintar.

Barnices

E l barniz se aplica sobre la obra acabada y
seca. Su función es la de dar una homo-
geneidad brillante o mate a toda la obra o
bien eliminar el mordiente del color seco. El
mordiente es una ligera pegajosidad que pro-
duce la pintura cuando aún no se ha secado.

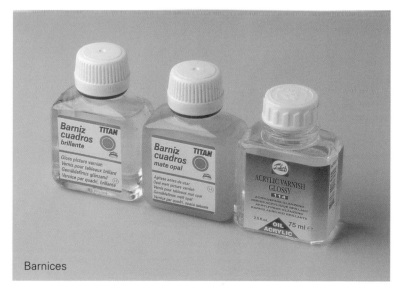

Barnices

Otros complementos

En el estudio de todo pintor de acrílico se puede encontrar una serie de materiales complementarios que, aunque no son absolutamente indispensables, siempre resultan muy útiles.

Dibujar

Para realizar el dibujo preliminar a la obra o para hacer estudios del modelo sobre papel es indispensable contar con lápices, barras de carbón y gomas.

Lápices y minas. Se utilizan para realizar los estudios del modelo antes de pintar, aunque también son útiles para hacer los bocetos preliminares sobre la tela.

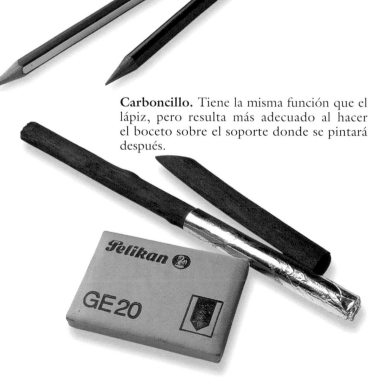

Carboncillo. Tiene la misma función que el lápiz, pero resulta más adecuado al hacer el boceto sobre el soporte donde se pintará después.

Regla, escuadra y cartabón. Se utilizan para hacer ángulos, trazar rectas o tomar medidas en el momento de cortar papel o realizar una cuadrícula para dibujar.

Cortar y fijar

Tanto si se trabaja sobre tela como si se trata de papel o cartón, siempre llega un momento en que el artista se ve obligado a cortar y fijar; para ello necesitará diversos materiales.

Tijeras y cuchilla. Nunca está de más contar con ambos sistemas de corte, pues aunque la cuchilla es más versátil y adecuada para cortar tela, en algunas ocasiones las tijeras son más cómodas, sobre todo si se trata de cortar pequeños formatos de papel.

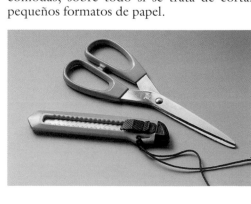

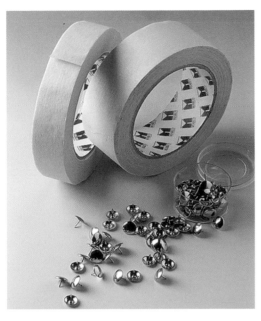

Cinta adhesiva y chinchetas. Tienen la función de fijar el papel al tablero mientras se realiza la pintura. La cinta, además, se utiliza para hacer reservas y crear efectos.

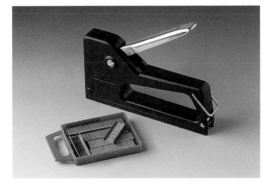

Grapadora. La grapadora de pistola es el instrumento con el que se fija la tela al bastidor. Algunos artistas poco meticulosos la utilizan también para fijar papeles y cartones al tablero. Ver: Montar el soporte, págs. 26-27.

Chinchetas separa-cuadros. Tienen la función de mantener separado un lienzo de otro cuando éstos se almacenan, de este modo se evita que se adhieran si la pintura no se ha secado totalmente y que se produzca moho por falta de ventilación.

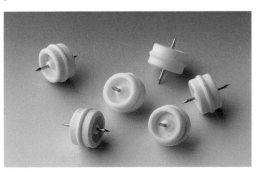

Limpiar

Tanto el carboncillo como la pintura acrílica manchan. Por ello es indispensable contar con un trapo y una pastilla de jabón.

El trapo. Las funciones del trapo son ilimitadas, pues tanto se utiliza para borrar los rastros de carboncillo como para limpiar las manos del artista o absorber el exceso de pintura y humedad del pincel. Además, se puede usar también para aplicar el color o crear efectos.

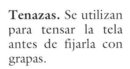

Jabón. Tanto si se trata de una pastilla de jabón como de detergente líquido, este producto de limpieza es indispensable para lavarse las manos después de pintar y para limpiar los pinceles. Ver: Usar el pincel, págs. 24-25.

Tenazas. Se utilizan para tensar la tela antes de fijarla con grapas.

Efectos especiales

La pintura acrílica es sumamente versátil y permite al artista experimentar con nuevos sistemas de aplicar la pintura o jugar con las texturas. Para ello se pueden utilizar estropajos y esponjas que dejan una huella especial al aplicar la pintura y crear texturas añadiendo cargas al color. Ver: Recursos de oficio, págs. 52-55.

Usar la pintura

La pintura acrílica es sumamente versátil, ya que puede trabajarse como si se tratara de óleo o diluirla con agua y pintar con las técnicas de la acuarela.

Llevar el color a la paleta

La pintura envasada en tubo o en botellín con dosificador permite al pintor llevar el color a la paleta limpiamente, controlando la cantidad con bastante precisión. El bote con tapón de rosca, por el contrario, resulta ideal cuando se necesitan grandes cantidades de color, pero tiene el inconveniente de que hay que transportar la pintura con la espátula.

Cuando se pinta con colores envasados en botes hay que utilizar la espátula para llevar el color hasta la paleta.

Para depositar color del tubo sobre la paleta basta con presionarlo ligeramente y dejar salir la cantidad de pintura necesaria.

Los botellines con dosificador son tan prácticos como el tubo para trasladar el color.

Tipos de mezclas

Las mezclas de colores se pueden realizar en la paleta, en pocillos o sobre el mismo soporte. Las mezclas pueden ser físicas o bien ópticas. Estas últimas dan a la obra un aspecto vibrante y poco definido al tono resultante.

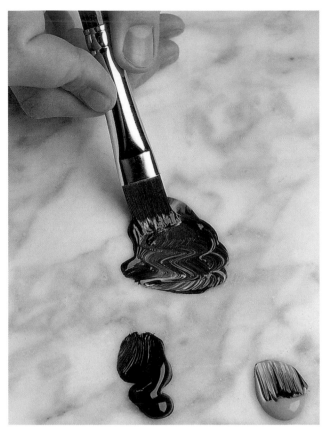

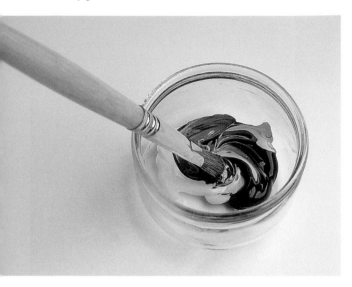

Cuando se trata de pintar grandes áreas, como un fondo, se pueden hacer mezclas de color en un pocillo que permita trabajar cómodamente con una cantidad considerable de pintura.

Las mezclas ópticas se realizan sobre el soporte. En este caso la combinación de manchas azules con amarillas produce un verde claro.

Para hacer mezclas en la paleta hay que tomar una pequeña porción de cada uno de los colores a mezclar y amasar la pintura en la zona central hasta lograr un color uniforme.

Otro sistema para mezclar colores sobre el soporte consiste en la superposición de veladuras. Para ello es imprescindible trabajar con colores transparentes o diluir la pintura, ya que es la transparencia lo que permite que se altere el tono del color al superponerlo.

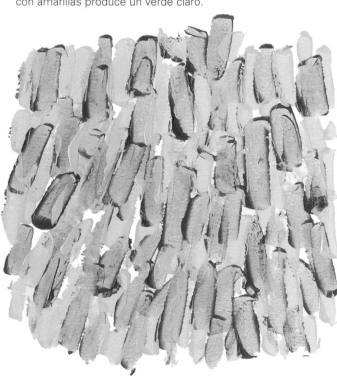

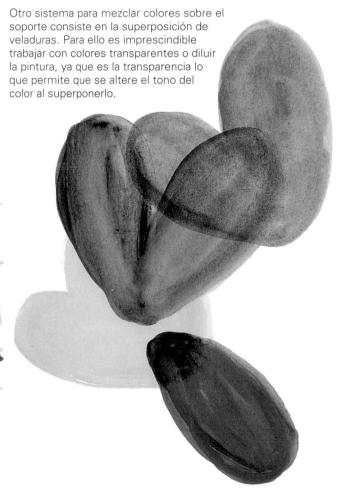

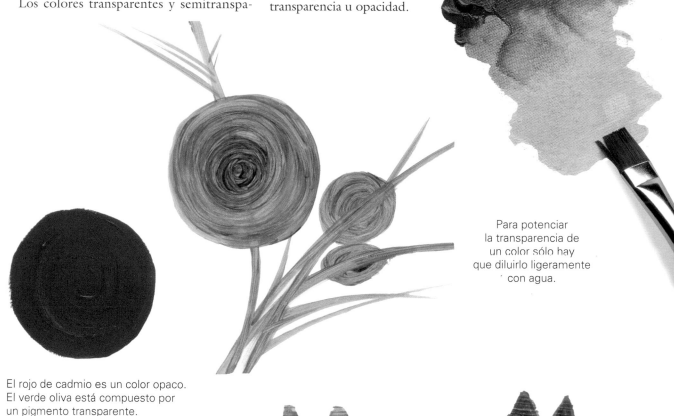

La transparencia de los colores

Los pigmentos de los que se compone la pintura tienen características distintas en cada color. De este modo, algunos colores resultan opacos y con la capacidad de cubrir los colores del fondo; otros, sin embargo, son transparentes y siempre dejan ver las manchas o líneas sobre las que se han aplicado. Además de éstos existen también los colores semitransparentes.

Los colores transparentes y semitranspa-rentes permiten trabajar superponiendo vela-duras, con lo cual no es necesario diluir la pintura y alterar su densidad.

Por el contrario, los colores opacos se utili-zan para cubrir fondos, pintar normalmente o hacer correcciones. Conocer estas caracte-rísticas de los colores de nuestra paleta es importante para sacarle el mayor partido y evitar errores. Es acon-sejable tener en cuenta este aspec-to a la hora de adquirirlos y hacer algunas pruebas antes de em-pezar a pintar con el objeto de comprobar los grados de transparencia u opacidad.

Para potenciar
la transparencia de
un color sólo hay
que diluirlo ligeramente
con agua.

El rojo de cadmio es un color opaco.
El verde oliva está compuesto por
un pigmento transparente.

El verde esmeralda es un color
semitransparente. Al aplicar la pintura espesa
se le puede dar una capacidad cubriente
considerable, pero si se aplica diluido
el tono cambia totalmente y la pintura se
transforma en algo similar a una acuarela.

Empaste

El empaste es la aplicación de gruesas capas de pintura de modo que la obra acabada presente cierto relieve. Trabajar con empaste permite al artista modelar la masa de color y, de este modo, sugerir texturas. Puesto que el empaste muestra el rastro de la pincelada, también se utiliza para crear efectos especiales o indicar direcciones y volúmenes.

Al pintar con empaste habrá que tener en cuenta que el tiempo de secado es mayor, puesto que las capas de color son más gruesas, y que el consumo de pintura es algo superior al normal.

Aunque muchos artistas prefieren trabajar exclusivamente con empaste, grosores finos o transparencias, las tres técnicas se pueden combinar en un mismo cuadro para lograr obras complejas o efectos volumétricos.

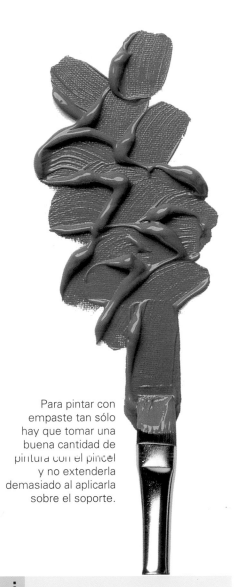

Al aplicar los colores diluidos se pueden hacer mezclas por superposición de veladuras y permitir que se vean las líneas del dibujo.

Cuando se aplican los colores con empaste, el grosor de la pintura anula la transparencia del color y permite apreciar el rastro del pincel.

Para pintar con empaste tan sólo hay que tomar una buena cantidad de pintura con el pincel y no extenderla demasiado al aplicarla sobre el soporte.

RECUERDE QUE...

■ Los colores pueden ser opacos, transparentes o semitransparentes; deberá tener en cuenta su capacidad de tinción en el momento de hacer mezclas y pintar con veladuras.

Usar el pincel

El pincel es el instrumento que se utiliza habitualmente para extender el color sobre el soporte; por ello un uso adecuado y su cuidado son fundamentales para el resultado de la obra.

Para realizar una pintura suelta y gestual el pincel se toma como una varita pues de este modo se logra más movilidad.

El pincel también se toma como un lápiz, sobre todo si se están pintando detalles.

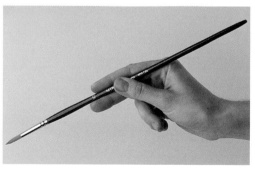

Cómo se coge

Cada artista tiene su propia forma de coger el pincel, aunque existen dos maneras básicas que todo pintor suele utilizar: como si fuera un lápiz para pintar detalles y como una varita para lograr una pincelada más suelta.

Cuántos pinceles hay que usar

Los artistas profesionales cuentan entre su material con gran número de pinceles; esto se debe a que los han ido acumulando con el tiempo, pero en la práctica casi todos confiesan que tan sólo utilizan unos pocos y generalmente siempre los mismos.

Para introducirse en la pintura acrílica bastaría con tres pinceles: pequeño, mediano y grande; para hacer esta labor menos dura es aconsejable tener algunos más y contar también con una paletina. La gama que se sugiere en esta página es ideal para pintar cualquier temática en formatos pequeños y medianos.

b

c

d

a

e

Para empezar a pintar se aconseja contar con una paletina mediana para pintar fondos y grandes áreas (a), un pincel redondo de pelo sintético del n° 6 para hacer detalles y líneas finísimas (b), un pincel plano de pelo sintético para áreas pequeñas y retocar contornos (c), dos pinceles carrados o de lengua de gato de pelo sintético de los n° 14 y 18 para pintar en general (d), y también dos pinceles de pelo de cerda almendrados de los n° 12 y 20 (e).

Cómo se lava el pincel

E l cuidado del pincel es fundamental para que realice bien su función y no entorpezca el trabajo del artista. Conviene contar siempre con un trapo para descargar el exceso de humedad que se acumula en el mechón cada vez que se aclara al cambiar de color. Una vez se ha terminado de pintar, el pincel debe lavarse cuidadosamente y dejarse en un bote con el mechón hacia arriba para que no se deforme.

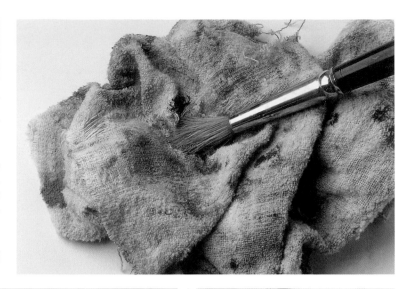

El trapo se usa para quitar el exceso de humedad que toma el pincel cada vez que se aclara.

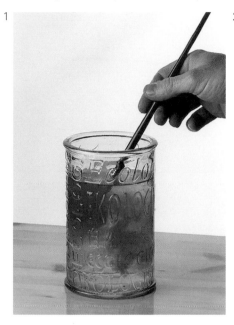

1

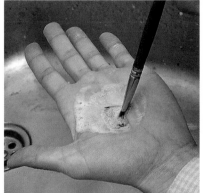

2

3

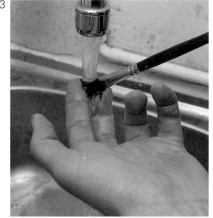

2. A continuación se le añade jabón, en gel o pastilla, y se frota suavemente en la palma de la mano hasta que produzca espuma.

3. Se aclara bajo el grifo con abundante agua.

1. Después de pintar se ha de aclarar el pincel en el bote para eliminar el exceso de pintura.

RECUERDE QUE...

■ No debe dejar nunca que la pintura se seque en el mechón pues el pincel quedaría estropeado para siempre.

■ Cuando acabe la sesión de pintura debe lavar los pinceles con agua y jabón.

5

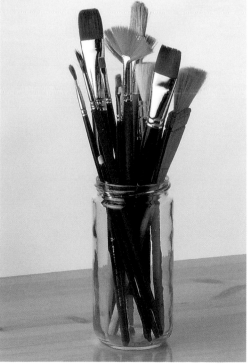

4

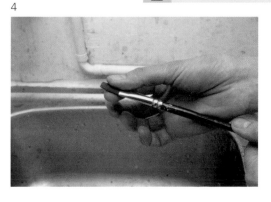

4. Después de escurrir el mechón se le da forma con los dedos.

5. Una vez limpios los pinceles se guardan en un bote con el mechón hacia arriba para que no se deforme.

Montar el soporte

Tanto la tela como el papel o algunos cartones resultan demasiado blandos para pintar sobre ellos sin un soporte adicional; por lo tanto, antes de empezar a pintar, es imprescindible prepararlos correctamente.

Cortar, fijar y tensar

Para sujetar y tensar la tela sobre el bastidor es imprescindible cortarla a la medida adecuada antes de empezar a grapar. Para ello se puede utilizar la cuchilla al igual que las tijeras. Conviene dejar un margen de unos cinco centímetros sobre la medida del bastidor.

La tela se suele fijar al bastidor utilizando una grapadora de pistola, que resulta muy manejable y hace más cómoda la tarea, aunque algunos pintores prefieren fijar la tela con clavos y martillo.

Las pinzas tienen la función de sujetar y tensar la tela para fijarla al bastidor. Los pequeños formatos se pueden fijar sin ellas, pero es aconsejable utilizarlas para obtener mejores resultados.

La técnica para fijar la tela evitando producir arrugas consiste en ir fijando todos los lados simultáneamente.

Después de sujetar cada uno de los lados con una grapa en el centro, hay que avanzar desde ese punto hacia los bordes. Es aconsejable que por cada grapa que se aplique en un lado se haga lo mismo con su opuesto, y después con los dos restantes.

Para acabar, se hace un pliegue en la tela y se fija a las esquinas del bastidor.

1

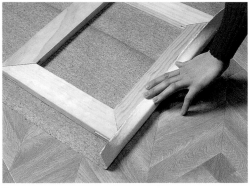

1. Para medir la tela coloque el bastidor sobre ella y compruebe que los márgenes en sus límites se pueden doblar unos dos centímetros sobre la madera.

2. Corte la tela por la zona necesaria, dejando el mismo espacio que se ha reservado en el otro lado.

2

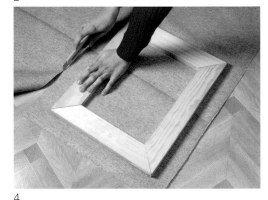

3

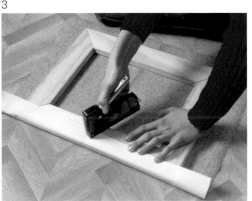

3. Se empieza grapando cualquier lado por el centro.

4

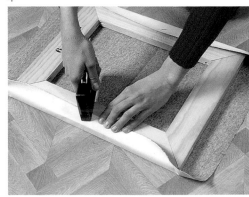

4. A continuación se fija una grapa en el lado opuesto.

5

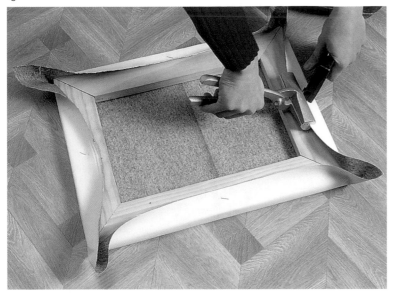

5. Se realiza la misma operación en los otros dos lados. Si se trata de un bastidor grande conviene utilizar la pinza para tensar bien la tela.

6

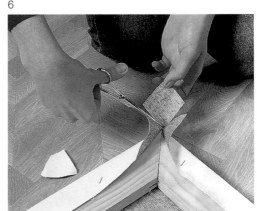

6. Después de fijar la tela desde el centro hasta las esquinas alternando los lados, como se ha hecho anteriormente para evitar que se produzcan arrugas, se recortan las esquinas.

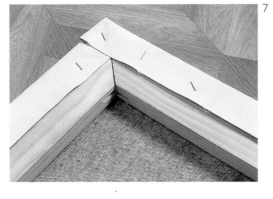

7

7. Para terminar, se ha hecho un pliegue y se ha fijado la tela con una grapa.

Las tablas de madera contrachapada se pueden fijar al bastidor con clavos para evitar que se deformen con el tiempo.

Otros soportes

E l bastidor se puede utilizar para tensar papeles o para dar consistencia a las tablas de madera contrachapada y evitar que se deformen con el tiempo. El papel, además, se suele fijar a un tablero para pintar cómodamente sobre él hasta que se finalice la obra.

El papel se puede fijar al tablero con chinchetas, pinzas o cinta adhesiva. Esta última tiene la ventaja de que reserva el color del papel y deja un margen limpio al retirarla.

RECUERDE QUE...

■ Los soportes blandos como la tela o el papel deben ser fijados a un soporte duro, tabla o bastidor, para poder pintar cómodamente sobre ellos.

■ Para aumentar la tensión de la tela una vez fijada, basta con humedecerla por la parte de atrás y esperar a que se seque.

Imprimar el soporte

Aunque la pintura acrílica tiene pocos problemas de adherencia es habitual que el artista prepare las telas antes de empezar a pintar o trate el papel para evitar una absorbencia excesiva.

1. Una vez se ha montado la tela sobre el bastidor se prepara una solución de gesso y agua en un recipiente.

Imprimar la tela

Imprimar la tela significa darle una capa de un preparado especial para pintar. Aunque muchos artistas realizan obras sobre superficies sin imprimar, la imprimación es un paso importante antes de pintar porque aísla los tejidos de la pintura y evita la absorbencia del soporte.

Las telas para pintar al acrílico se pueden adquirir ya preparadas para pintar sobre ellas o crudas, es decir, sin ninguna preparación. En el último caso el artista suele imprimarlas con gesso, látex o algún otro producto especial para este fin, aunque también se puede pintar sobre ellas tal como están.

Cuando adquiera una tela ya preparada para pintar, asegúrese de que lleva una imprimación adecuada para el acrílico. Las que han sido tratadas específicamente para óleo llevan un componente graso que repele la adherencia de los colores sintéticos.

2. Esta primera capa, bastante líquida, se aplica siempre en una sola dirección.

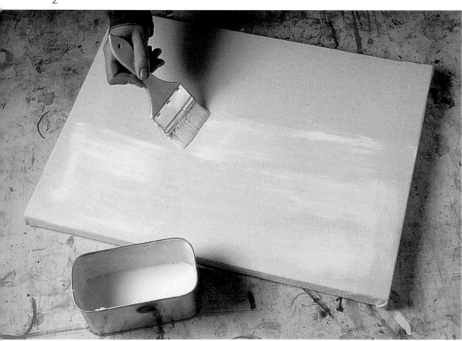

3. La segunda capa de gesso se aplica ya sin diluir y en el sentido contrario a la primera, para tapar de este modo los posibles poros que pueda haber dejado la primera capa. Se pueden dar tantas capas de gesso como el artista quiera, aunque dos o tres son suficientes.

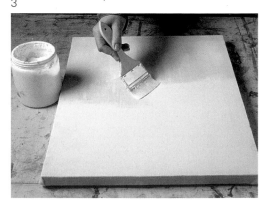

Imprimar otros soportes

L a madera, el papel y el cartón son sopor-
tes que pueden ser imprimados para evi-
tar que absorban demasiada humedad o para
pulir su superficie.

Los productos y la técnica para imprimir
estos soportes son los mismos que se utilizan
para tratar las telas crudas. Se aconseja dar
una primera capa muy diluida y aplicar las
siguientes en su densidad natural.

Cuando se trate de imprimar papel es ade-
cuado fijarlo al tablero con cinta adhesiva
para evitar que se alabee con la humedad.

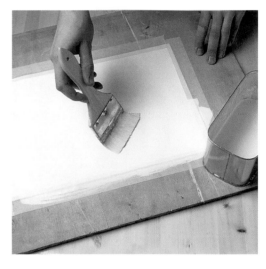

Cuando el artista desea preparar
la superficie de una tabla de madera pero
conservar su color puede imprimarla con látex,
ya que éste se vuelve transparente al secarse.

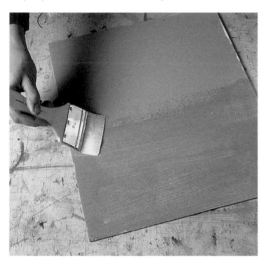

El cartón suele
imprimarse para evitar
que se abombe o que
absorba demasiada
humedad.

Para imprimir el papel
es aconsejable fijarlo
antes a un tablero,
ya que la humedad
del gesso o el látex
hará que se alabee.

Una vez la capa de imprimación se
ha secado, se puede pulir la superficie
del soporte con un fino papel de lija.

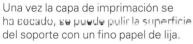

Las cuñas se colocan en el bastidor
una vez se ha montado e imprimado
la tela para aumentar ligeramente la tensión.

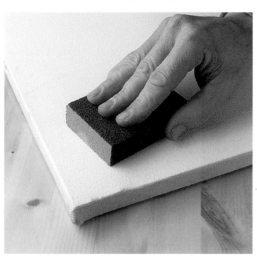

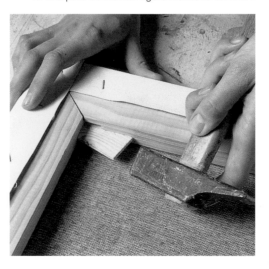

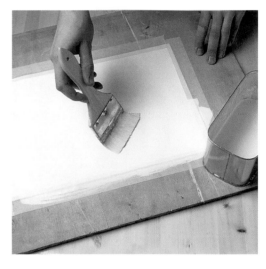

RECUERDE QUE...

■ Es aconsejable
dar la primera capa
de imprimación
semilíquida para que
penetre bien en el
tejido de la tela.

Usar la paleta

La paleta es un complemento indispensable en la pintura al acrílico, pues es allí donde se realiza la mayoría de las mezclas y el lugar que utiliza el pintor para trasladar el color hasta el soporte.

Ordenar los colores en la paleta

Existen muchos métodos para colocar los colores sobre la paleta y, en realidad, cada artista tiene sus propias preferencias. Algunos los agrupan por tendencias, frías o calientes, y otros no guardan un orden especial. Para saber qué sistema es mejor será conveniente probar varios y escoger el que resulte más cómodo al método del trabajo del artista. Tan sólo cabe destacar que es aconsejable mantener el blanco y el negro un poco alejados de los otros colores, el blanco para evitar que se ensucie y el negro para que no manche a los demás.

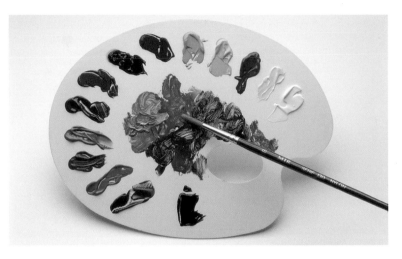

Los colores se sitúan alrededor del borde dejando libre la zona central para realizar las mezclas. Muchos pintores mantienen siempre el mismo orden al colocar los colores en la paleta y de este modo se dirigen a ellos instintivamente sin necesidad de buscarlos.

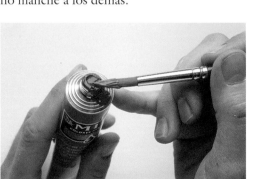

El uso de la paleta evita al artista tener que tomar el color directamente del tubo ensuciando así los colores.

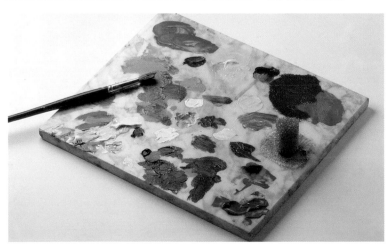

Cuántos colores depositar en la paleta

La pintura acrílica se seca muy deprisa y es habitual que los colores que no se utilizan se sequen en la paleta formando molestos grumos además de desperdiciarse; por ello no se recomienda poner una porción de cada uno de los colores en la paleta a menos que se pinte muy deprisa y se vayan a utilizar todos. Si usted no está seguro de cuáles va a utilizar lo mejor es que empiece colocando tan sólo los que sabe que va a usar y añada después los otros a medida que los vaya necesitando.

Puesto que la pintura acrílica se seca muy deprisa, es habitual que el pintor coloque sobre la paleta los colores a medida que los va necesitando para evitar que se sequen. Así, es normal que no se guarde un orden al situar los colores, pues en cada obra se suele usar una gama diferente.

Limpiar la paleta

Una vez se ha secado, la pintura acrílica ya no se puede volver a diluir, por ello es importante limpiar la paleta una vez se ha acabado de pintar o cuando está demasiado sucia.

Las mejores paletas son las de cristal o de plástico pulido, ya que presentan una superficie sin poros ideal para desprender después el color.

Las paletas de madera son muy atractivas pero poco aconsejables para la pintura acrílica, ya que su superficie porosa favorece la adherencia de la pintura y dificulta su limpieza.

Cuando la pintura se ha secado sobre la paleta no queda más remedio que recurrir a la cuchilla para desprenderla.

1. Cuando se olvida limpiar la paleta después de una sesión, y sobre todo si ésta es de madera, la pintura se seca formando duros cúmulos. En estos casos habrá que utilizar la cuchilla directamente.

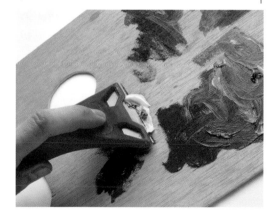

1

2

1

1. Cuando se ha acabado de pintar se retiran los restos de pintura fresca del cristal con la espátula.

2

2. Después se utiliza la cuchilla para desprender los restos de pintura seca, antes de lavarla con agua.

2. Una vez se han arrancado los gruesos de color, se pule la superficie con papel de lija para que no queden grumos.

Un plato, una bandeja, la puerta de un armario de fórmica o cualquier superficie lisa y pulida pueden hacer las veces de paleta en un momento de necesidad.

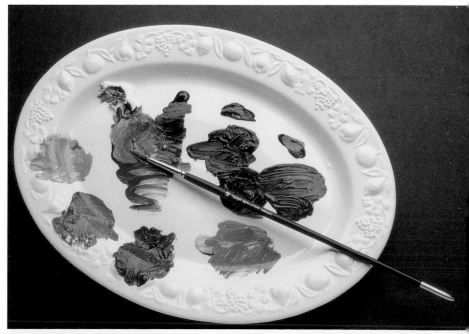

RECUERDE QUE...

- La pintura acrílica se seca muy deprisa, por lo que no se aconseja depositar en la paleta todos los colores, sino sólo los que se van a utilizar.

- Es aconsejable limpiar la paleta después de cada sesión.

El dibujo

Además de ser una práctica artística con valor propio, el dibujo es el paso previo a la pintura que permite estudiar el modelo en profundidad y repartir los cuerpos en el espacio de la tela.

Realizar el dibujo

El dibujo es fundamental para obtener buenos resultados en la pintura, pues a través de él el artista estudia el modelo en profundidad y analiza los volúmenes y las formas.

Antes de lanzarse a pintar es siempre aconsejable realizar algún boceto o dibujo del modelo en un papel aparte. Estos pequeños estudios se pueden elaborar tanto en blanco y negro, con grafito o carbón, como con algún toque de color aplicado con pintura acrílica.

Además de estos estudios preliminares, el pintor de acrílico suele realizar sobre la tela el esbozo de las formas que va a pintar para repartir los cuerpos en el espacio.

Algunos artistas se limitan a sugerir el modelo con algunos trazos, otros disfrutan dibujando y trabajando las sombras y el detalle.

Si no se domina la técnica, para empezar a dibujar es aconsejable esquematizar los cuerpos con formas geométricas y dibujar sus siluetas después.

Los bocetos tomados del natural son un medio para estudiar el modelo y tener una referencia de tonos, formas, e incluso color para pintar después en el estudio.

1

Se ha tomado como modelo los patines y la bufanda. Una vez decidida la distribución de los cuerpos se empieza a dibujar.

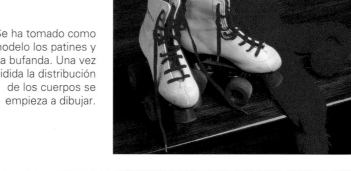

2

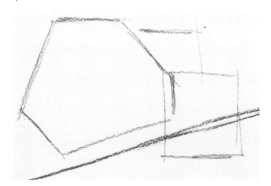

1. Observando el modelo se esquematizan las formas con figuras geométricas para repartir el espacio.

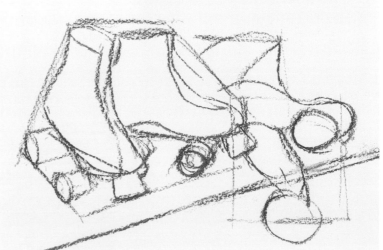

2. Las figuras realizadas anteriormente permiten empezar a dibujar las formas dentro del espacio que les corresponde. Este segundo paso ya sería suficiente para empezar a pintar, aunque muchos artistas disfrutan acabando el dibujo.

3

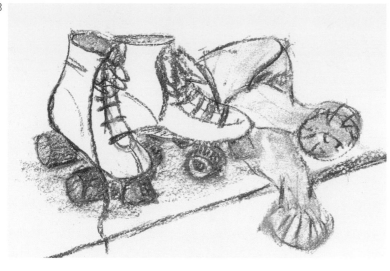

Borrar o fijar

E l rastro de carbón es muy intenso y puede ensuciar los colores que se apliquen encima; por ello muchos artistas retiran el exceso de polvo con un pincel o fijan el carbón con fijador.

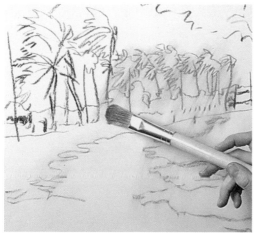

El exceso de polvo que deja el carboncillo se puede retirar fácilmente con un pincel seco o con el trapo; de este modo quedan las suaves líneas del dibujo como guía para aplicar el color.

Proyectar una imagen

E n los casos en que no se domina el dibujo o en que el modelo resulta muy complicado existe la solución de hacer una diapositiva y proyectarla sobre el soporte.

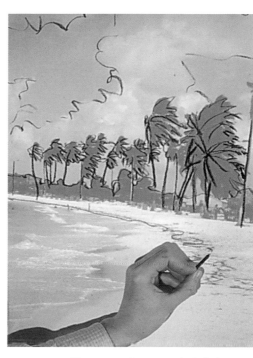

Una vez se ha proyectado la imagen sobre el papel, se resiguen los contornos con un carboncillo o con lápiz.

Cuando el artista quiere que el dibujo permanezca con nitidez para pintar encima sin problemas, no tiene más que aplicarle fijador y evitar así que se desprenda el polvo del carboncillo.

RECUERDE QUE...

■ La práctica del dibujo es fundamental para una buena resolución de la pintura.

■ Es aconsejable realizar bocetos preliminares antes de lanzarse sobre la tela.

Un color

Antes de entrar en los problemas del color es aconsejable familiarizarse con la práctica de la pintura acrílica estudiando los problemas de la luz, es decir: los tonos.

Los tonos

Los tonos son cada una de las intensidades que tiene un color sin perder su identidad, desde la más clara hasta la más oscura.

A través de los tonos el artista pinta los volúmenes, pues son los contrastes de luz los que sugieren la tercera dimensión.

En la pintura acrílica se puede crear la gama tonal de un color de dos maneras: añadiendo blanco para los claros y negro para los oscuros, o diluyendo la pintura con agua.

No se trata de que un sistema sea mejor que otro sino de cuál de ellos se adapta mejor a las necesidades de la obra. Cuando se diluye el color, el resultado es transparente o semitransparente, por lo que es muy adecuado para pintar con veladuras; al añadir blanco, en cambio, se produce un tono opaco. Utilizando este último sistema no hay que olvidar que algunos colores cambian con esa mezcla y se convierten en otro color: el rojo, por ejemplo, se vuelve rosa por influencia del blanco, y el amarillo toma matices verdosos al mezclarse con el negro.

Para construir la escala tonal de un color basta mezclarlo con blanco progresivamente de modo que el tono resultante sea cada vez más claro.

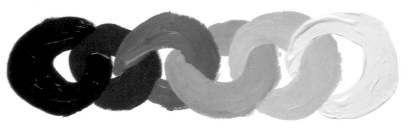

Al diluir la pintura con agua se va aclarando el tono del color; cuanto mayor sea la proporción de agua, más claro y transparente será el tono conseguido.

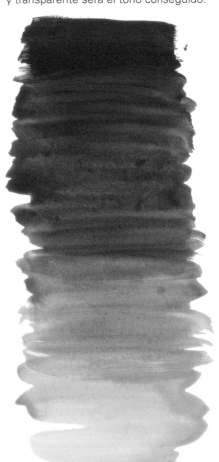

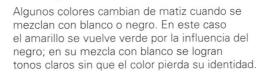

Algunos colores cambian de matiz cuando se mezclan con blanco o negro. En este caso el amarillo se vuelve verde por la influencia del negro; en su mezcla con blanco se logran tonos claros sin que el color pierda su identidad.

Degradar con blanco

Los degradados de color se utilizan habitualmente para pintar cielos, masas de agua o sombras indefinidas; por ello es conveniente dominar la técnica del degradado. Hacer un degradado en pintura acrílica no resulta sencillo, ya que la pintura se seca muy deprisa y apenas da tiempo a fundir un color con otro. Por esta razón es conveniente usar un retardador del secado en estas ocasiones. Hay muchas maneras de hacer un degradado, y cada artista tiene sus propios recursos, pero, a pesar de ello, el sistema que se muestra en este capítulo es el más adecuado para empezar.

1

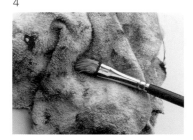

1. Se traza una línea gruesa con el color a degradar.

2

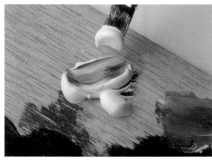

2. A continuación se toma un poco de blanco y se mezcla el color para lograr un tono más claro.

4

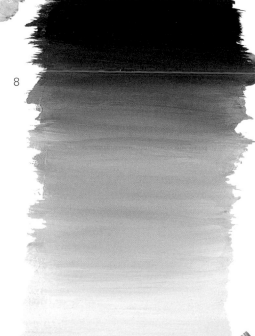

4. Es conveniente descargar el exceso de color para ir logrando cada vez tonos más claros.

3

3. Pintamos otra línea con ese nuevo tono.

5

5. Se ha aplicado un nuevo tono. No hay que olvidar que esta operación se debe realizar con rapidez para que no se seque la pintura.

6

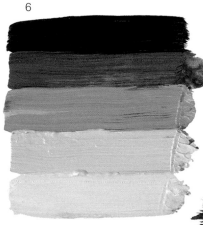

6. Se va repitiendo la operación con tonos cada vez más pálidos. El número de franjas a pintar depende del deseo del artista, cuanto más sutil se prefiera el resultado, más franjas habrá que pintar.

7

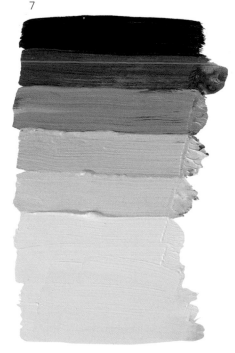

7. Para acabar se pinta una parte gruesa con blanco puro.

8

8. Con el pincel limpio se peina la superficie de arriba abajo degradando así el color, sin volver atrás con el pincel, ya que de este modo se estropearía la gradación.

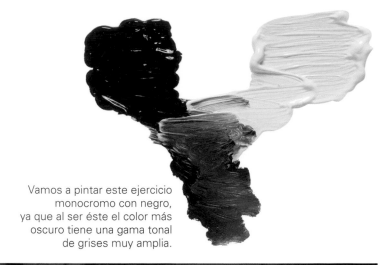

Vamos a pintar este ejercicio monocromo con negro, ya que al ser éste el color más oscuro tiene una gama tonal de grises muy amplia.

Pintar en blanco y negro

Realizar varios ejercicios monocromos es la mejor práctica para empezar a pintar al acrílico y estudiar el funcionamiento de la luz, pues no se cuenta con el recurso del color y hay que construir los volúmenes con los tonos.

Un buen recurso para captar las intensidades tonales del modelo consiste en entrecerrar los ojos y verlo borroso. De este modo captaremos los volúmenes como manchas de luz y podremos distinguir fácilmente las claras de las oscuras, así como los tonos intermedios.

Hemos tomado como modelo este perro que presenta un contraste de luz considerable.

1

1. Para empezar se ha hecho el boceto a pincel para ubicar la silueta del perro correctamente en el espacio de la tela.

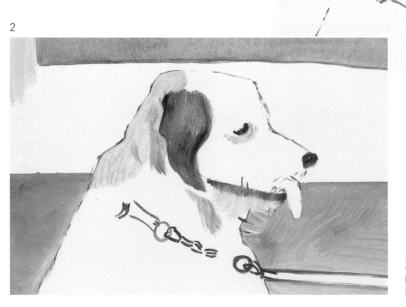

2

2. Continuamos pintando el fondo, pues es la parte más oscura y será lo que le dará luminosidad al perro por contraste.

3. Después se ha pintado el área del perro con un gris claro que hará de base para sugerir el pelo más adelante.

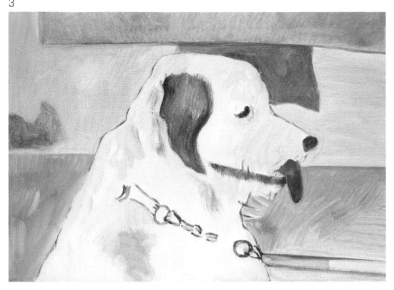

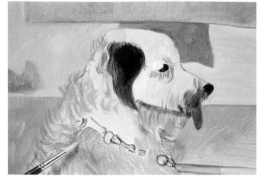

4. Proseguimos pintando el pelo y sugiriendo su textura con pinceladas cortas y curvas.

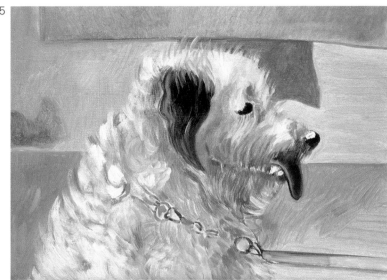

5. Teóricamente el ejercicio está acabado, pero al observarlo detenidamente nos percatamos de que algo no funciona. Comparándolo con el modelo comprobamos que el contraste de luz entre el perro y el fondo no es suficiente.

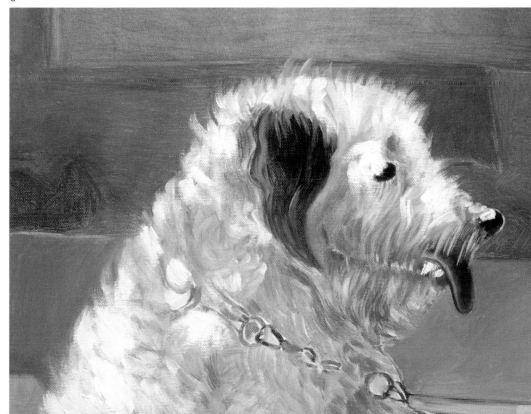

6. Para corregir el error anterior se ha oscurecido el fondo con veladuras de negro. Comprobamos que de este modo el perro se "despega del fondo" creando así una sensación de volumen mucho más verosímil.

Varios colores

Contar con una paleta reducida pero bien escogida permite empezar a pintar cualquier temática y evita perderse en una caja con demasiados colores.

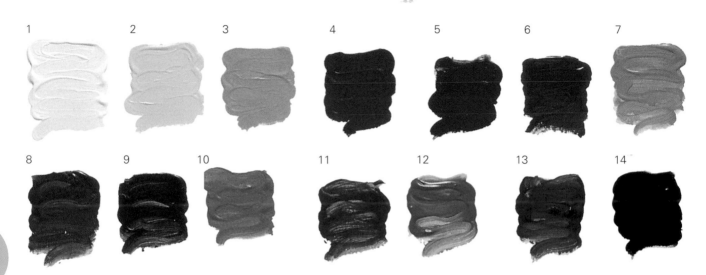

1. Blanco de titanio
2. Amarillo de cadmio
3. Naranja
4. Rojo cadmio claro
5. Carmín
6. Violeta
7. Ocre amarillo
8. Siena tostada
9. Tierra de sombra natural
10. Verde esmeralda
11. Verde oliva
12. Azul cerúleo
13. Azul cobalto
14. Negro marfil

A. Amarillo de cadmio claro
B. Carmín
C. Azul cerúleo

A B C

Sugerencia de paleta

Para introducirse en la técnica del acrílico no es necesario contar con una gama amplia de colores, sino con una paleta limitada y fácil de controlar que permita representar cualquier temática. De esta forma, además, el que está empezando se verá obligado a hacer algunas mezclas e introducirse cómodamente en el mundo del color. Más adelante, a medida que vaya conociendo la técnica y domine el color, el pintor irá descubriendo cuáles son esos matices que faltan en su paleta o se decidirá a adquirir ese color que tanto utiliza y siempre logra a base de mezclas. Así irá ampliando su gama en función de sus necesidades creando su paleta particular.

Hemos seleccionado catorce colores, los cuales utilizaremos para resolver los ejercicios que aparecen en el libro. Esta paleta permite pinta cualquier temática y es más que suficiente para empezar a pintar al acrílico.

Colores primarios y secundarios

Dentro de la paleta que sugerimos se encuentran los tres colores primarios. Contar con estos colores es fundamental porque las mezclas entre ellos pueden producir cualquier otro color, por lo que se podría pintar todo tipo de temáticas utilizando tan sólo estos tres colores.

Los colores secundarios son los que se producen al mezclar los primarios entre sí. De la mezcla de primarios y secundarios nacen los terciarios, de la mezcla de secundarios y terciarios nacen nuevos tonos y así se logran infinitos matices partiendo de los tres primarios y sus mezclas. A pesar de ello el artista cuenta con más colores, además de los tres primarios, para evitar hacer mezclas que le hagan perder tiempo absurdamente, ya que en el mercado puede encontrar los tonos que usa habitualmente.

La mezcla de azul cerúleo y amarillo de cadmio se produce un verde.

La combinación de azul cerúleo y carmín da lugar a un azul intenso.

Para lograr el rojo secundario basta con mezclar el amarillo y el carmín primarios.

Teóricamente, de la mezcla de los tres primarios nace el color negro, aunque en la práctica se suele producir un gris muy oscuro.

Colores complementarios

Los colores complementarios son aquellos que yuxtapuestos producen el contraste máximo de color. Conocer la existencia de los colores complementarios es una herramienta fundamental que el artista utilizará para pintar, a través del color, imágenes vibrantes y llenas de contraste.

■ Aunque los tres colores primarios son capaces de producir cualquier otro color, el artista cuenta con una paleta más amplia para evitar hacer las mezclas más básicas.

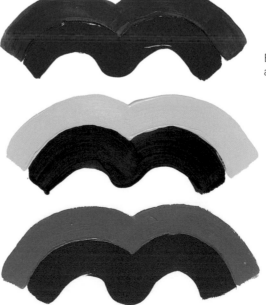

El complementario del azul cobalto es el rojo.

El amarillo produce el máximo contraste de color cuando se sitúa junto a un azul intenso.

El verde claro y el carmín yuxtapuestos funcionan como complementarios.

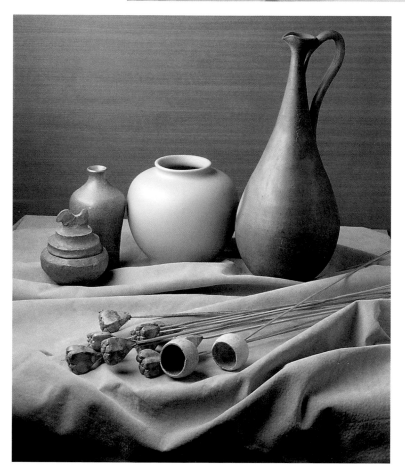

Proceso

Aunque cada artista tiene su propio método de trabajo, existe un proceso clásico de pintura que puede resultar muy útil para empezar a trabajar con la técnica de la acrílica

Pintar paso a paso

Cuando se pinta con acuarela se suele construir la obra con rapidez para aprovechar las humedades del papel y evitar que se produzcan cortes; el lento secado del óleo obliga al artista a esperar días para tapar una zona o hacer ciertas correcciones; la pintura acrílica, por el contrario, se seca deprisa y se trabaja pastosa como el óleo. Estas dos características permiten al artista pintar sin prisas, corregir fácilmente y pintar por capas, ya que no tiene que esperar a que el fondo se seque.

Proceso de un bodegón con acrílico

El proceso de la pintura acrílica tiene muchas semejanzas con el de la pintura al óleo, con la diferencia de que en la pintura acrílica se puede pintar superponiendo capas de pintura cómodamente sin peligro de ensuciar los colores, ya que la pintura se seca muy deprisa.

Para este ejercicio se ha montado un bodegón con varias vasijas y unas flores de madera en primer plano.

1

2

3
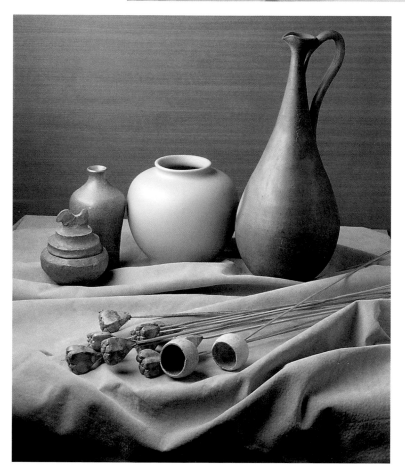

4

Para realizar el bodegón se han utilizado siete colores: blanco (1), naranja (2), ocre amarillo (3), siena tostada (4), azul cobalto (5), verde oliva (6) y negro (7).

5

6

7

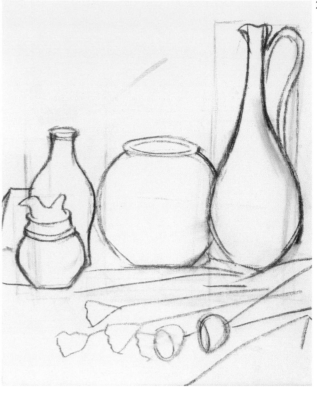

1. Para comenzar se estructura el espacio de la tela en áreas geométricas para realizar el dibujo.

2. La división del espacio realizada anteriormente ha favorecido la resolución del dibujo con sus formas bien definidas.

3. Las líneas a carbón se repasan con pintura acrílica para que no desaparezcan al manchar la tela; por esa misma razón se realizan en los colores propios de cada objeto.

4. Empezamos pintando el fondo de ocre amarillo con la pintura semidiluida para evitar que sea demasiado oscuro.

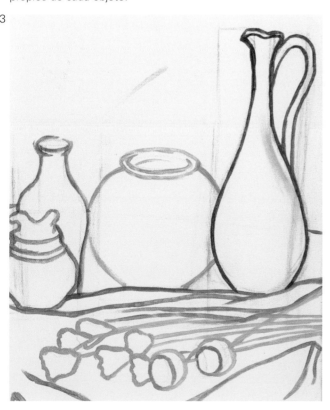

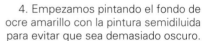
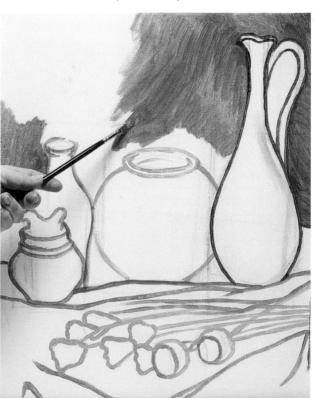



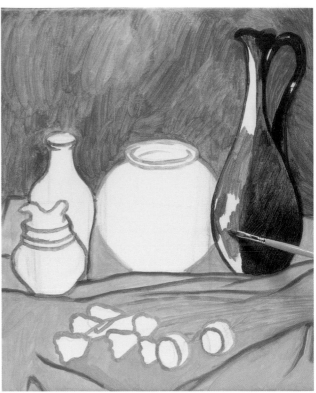

5. Después hemos pintado el paño sobre la mesa respetando las líneas que sugieren las arrugas y los tallos de las flores.

6. Empezamos a pintar la vasija más larga con negro mezclado con azul cobalto para la parte más oscura y varios grises para las zonas de luz.

7. Utilizando el sistema anterior empezaremos a pintar las otras vasijas con un tono dominante pero oscureciendo y aclarando tímidamente las zonas que lo requieran; de este modo se van sugiriendo ya las zonas de luz y sombra.

8. Una vez se ha cubierto de color toda la tela, el fondo resulta demasiado claro, por lo que se oscurece con siena tostada, que es un color de por sí transparente.

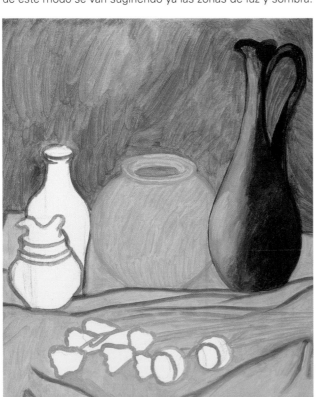

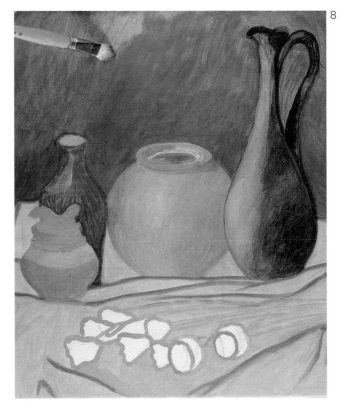

9

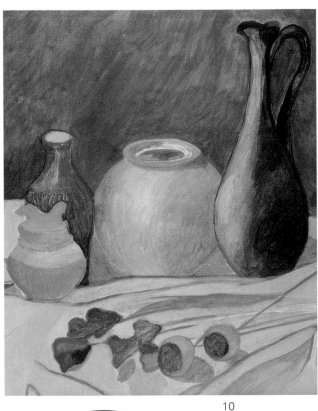

9 y 10. Acabada la obra, resulta muy interesante hacer una comparación con el paso anterior, porque esta última fase es la que le da profundidad a la obra. Se puede apreciar que se han trabajado las arrugas del mantel aplicando algunas sombras e iluminando otras partes al añadir alguna veladura de naranja. El cambio en las vasijas resulta también notable, porque han ganado volumen al acentuar las sombras.

10

El detalle de la vasija nos muestra cómo el contraste de color entre el interior y el exterior produce la sensación de tridimensionalidad.

En las flores se utiliza el mismo recurso que en la vasija, pero en este caso se aplica un color oscuro para el interior y uno claro para el exterior.

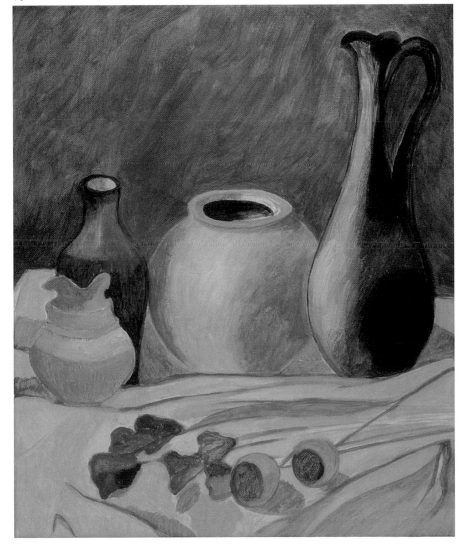

Pintar con empaste

El empaste produce cierto relieve en la superficie de la obra y favorece así el tratamiento de la texturas, ya que la pintura se moldea como una pasta.

El empaste

E l empaste es un recurso de la pintura a la acrílica que potencia las sensaciones de volumen y el tratamiento de las texturas. Aunque existen artistas que trabajan así, pintar con empaste no implica cargar el lienzo con voluminosos grosores de color, sino que se puede aplicar el empaste en las partes de la obra que lo precisen y realizar el resto con finas películas.

Pintar un jacinto

S e ha construido un bodegón en el que la profundidad del espacio se divide en tres planos bien diferenciados: el jacinto, el la-

Los colores utilizados para pintar esta obra son nueve: blanco, amarillo de cadmio (1), naranja (2), rojo de cadmio claro (3), ocre amarillo (4), tierra de sombra natural (5), verde oliva (6), verde esmeralda (7) y violeta (8).

Para realizar este ejercicio hemos tomado la imagen de este jacinto sin tiesto donde el surgimiento vertical de las raíces produce un interesante efecto visual al contrastar con la horizontalidad de los pliegues del cartón y la superficie del ladrillo.

1. Se ha comenzado pintando el fondo con manchas perfectamente delimitadas. La parte izquierda tiene una película de pintura bastante gruesa y la zona de la derecha se ha realizado con un grueso todavía mayor. El ladrillo se pinta también con empaste aprovechando la pincelada para modelar la pintura y sugerir su superficie.

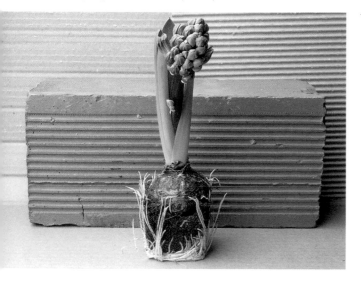

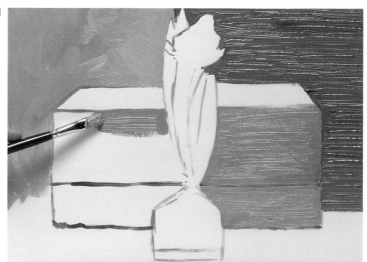

2

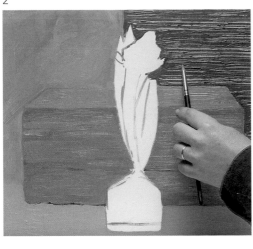

2. Con un pincel de goma se trazan líneas horizontales en la pintura tierna para sugerir las ondulaciones del cartón.

3

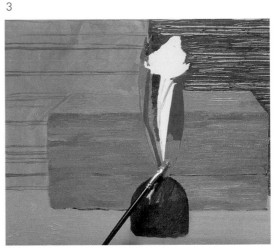

3. Pintamos el jacinto con bastante carga de color, pero siempre con una película más fina que la del cartón grueso.

drillo y el fondo. La técnica del empaste facilitará el tratamiento de las texturas y nos ayudará a crear un interesante efecto tridimensional.

Para modelar la pintura utilizaremos tanto el rastro que deja el mechón al aplicar el color, como la técnica del esgrafiado. El esgrafiado consiste en abrir surcos en la pintura fresca.

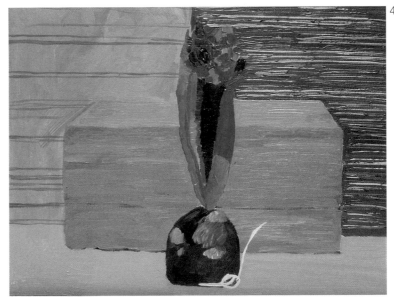

4

4. Sobre las primeras capas de pintura del jacinto se han añadido otras más gruesas, sobre todo en las flores, para sugerir la voluptuosidad vegetal y acercarlo al espectador.

RECUERDE QUE...

■ No es imprescindible trabajar con empaste toda la obra, se puede hacer tan sólo en las partes que lo precisen y lograr así una obra más plural y sugerente.

■ El empaste permite realizar esgrafiados con el mango del pincel o la espátula.

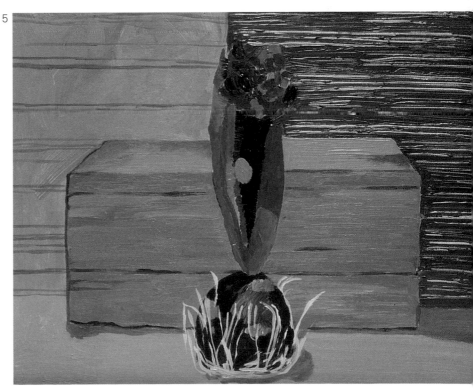

5

5. En la obra finalizada podemos apreciar que aunque el grosor mayor de pintura se encuentra en la zona que corresponde al fondo, este hecho no estropea la sensación de profundidad de la obra, ya que el tratamiento del jazmín y la presencia de las sombras potencian la sensación de tridimensionalidad.

Pintar con veladuras

La pintura acrílica se disuelve con agua de tal modo que permite trabajarla como si se tratase de acuarela; por ello es también idónea para pintar superponiendo veladuras.

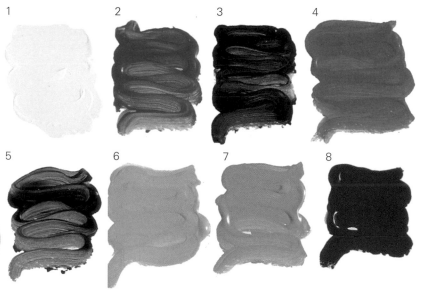

Las veladuras

Se llama veladura a una fina película de color transparente que permite ver lo que hay debajo o hacer mezclas de colores gracias a ello. Las veladuras le dan un carácter frágil y sensible a las pinturas porque sugieren formas y colores con suma sutileza.

Aunque se puede realizar perfectamente sobre tela, el papel o el cartón, por su absorbencia, resultan más indicados para trabajar con transparencias de pintura diluida.

Pintar con redes

Cualquier modelo tomado del natural puede ser encuadrado o interpretado de tal modo que tome el carácter de una ima-

Para pintar el modelo con veladuras se han utilizado ocho colores: blanco (1), azul cerúleo (2), azul cobalto (3), verde esmeralda (4), verde oliva (5), naranja (6), ocre amarillo (7) y rojo de cadmio claro (8).

El modelo escogido para este ejercicio es un fragmento de esta red de pescadores sobre un campo de pequeñas florecillas; el encuadre de la imagen hace que resulte prácticamente abstracta.

1. Como las veladuras son transparentes no se realiza un dibujo preliminar sino que se aplican ya directamente las manchas de color para evitar trazar líneas que aparecerían después debajo del color.

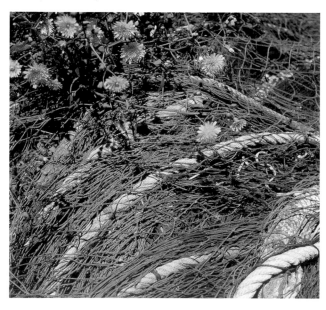

gen abstracta. De este modo, los objetos más sencillos o las imágenes menos sugestivas pueden volverse sumamente atractivas.

Para este ejercicio se ha tomado un modelo de este tipo y se realizará la obra sobre cartón, ya que su absorbencia es adecuada para pintar con la pintura diluida.

Las redes de pesca situadas fuera de su contexto y encuadradas de un modo concreto nos dan una bonita imagen que, aun siendo realista, se acerca mucho al concepto de lo abstracto.

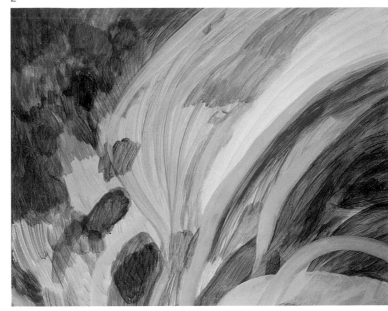

2. De esta forma se ha cubierto toda el área del cartón determinando las formas con manchas transparentes en lugar de líneas. Se puede apreciar que en algunas se han aplicado películas de color sobre las primeras manchas alterando así la intensidad y el matiz del tono.

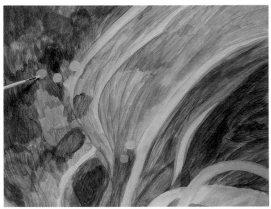

4. Se ha hecho una valoración de color de la obra y se ha rectificado el matiz general añadiendo veladuras de azul cobalto. Una vez secas se pueden trazar las líneas sinuosas que sugerirán el entramado de las redes.

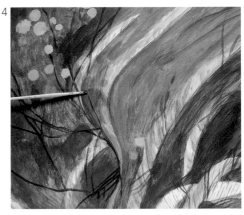

Técnicas básicas

47

3. Una vez se ha creado la base de la imagen con las manchas y veladuras superpuestas se empiezan a añadir, con pintura opaca, los elementos superiores como las flores.

RECUERDE QUE...

■ Se puede pintar con veladuras sobre tela, especialmente si el color se diluye con médium u otra sustancia afín; el cartón y el papel tienen mayor capacidad de absorción y en muchos casos resultan más adecuados cuando sólo se utiliza agua.

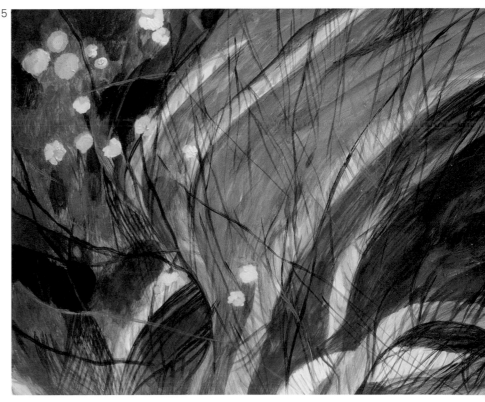

5. En el ejercicio acabado observamos que se ha logrado dar la sensación de profundidad, desorden y superposición de redes que tiene la imagen gracias a la propia superposición de películas de pintura transparente al construir la imagen.

Pintar con plantillas

Pintar con plantillas implica planificar la obra, ya que una plantilla no es más que una reserva de color que permite al artista deslizar el pincel con comodidad.

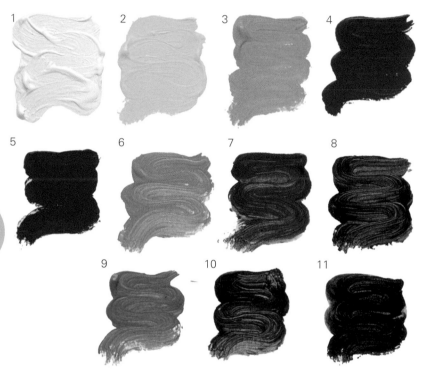

Para realizar esta obra se utilizarán once colores: blanco (1), amarillo de cadmio (2), naranja (3), rojo de cadmio (4), carmín (5), ocre amarillo (6), siena tostada (7), sombra tostada (8), verde esmeralda (9), azul cobalto (10) y negro (11).

Realizar las plantillas

Las plantillas se pueden realizar en cualquier material que resista la humedad de la pintura y no se rompa al frotarlo con el pincel. Generalmente las plantillas se realizan en cartón o papel grueso, ya que estos materiales se cortan con facilidad y no representan un problema al darles forma por caprichosa que ésta sea.

Pintar un bodegón con plantillas

Cuando se decide trabajar con plantillas es conveniente escoger un modelo que no presente formas complicadas que dificulten la realización de las plantillas.

1. Para empezar se ha reservado el blanco de la tela formando un rectángulo en el centro con tres pedazos de cartulina adheridos con cinta adhesiva, después se procede a pintar el interior con pinceladas cruzadas.

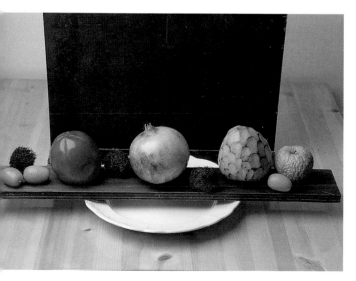

Se ha escogido este bodegón como modelo del ejercicio por la presencia de la línea recta y la sencillez de sus formas.

1

2

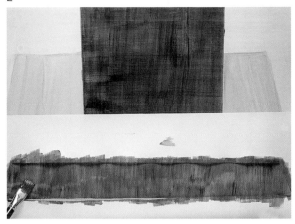

3

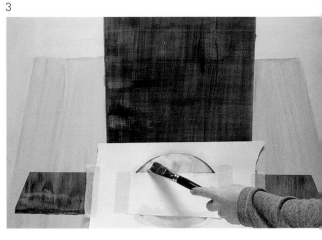

3. La plantilla utilizada para el plato no es más que un círculo; para evitar pintar sobre la zona de la tabla se le ha añadido una gruesa tira de cartulina en el centro que permite pintar cómodamente.

2. Para la superficie de la mesa se ha utilizado el mismo recurso que en el paso anterior y para la tabla se ha recortado una plantilla rectangular. Hay que destacar que las plantillas permiten al pintor estirar las pinceladas más allá de los límites de las formas, con lo que éstas se cortan al tropezar con la plantilla produciendo esta sensación de dureza tan característica.

4

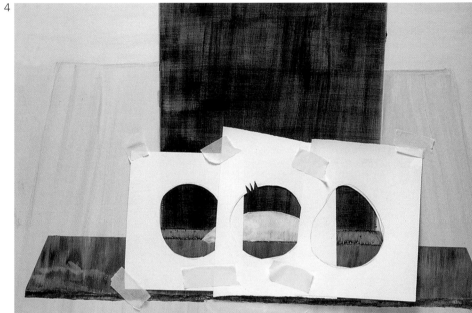

4. Después de realizar las tres plantillas que corresponden a la fruta se han adherido una tras otra para controlar bien las distancias. Evidentemente, para pintar la chirimoya habrá que retirar antes la plantilla utilizada para la granada.

5

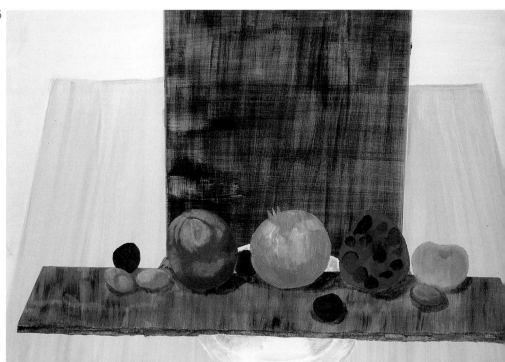

5. En la obra final se aprecia que sobre la base de color de las frutas se han trabajado sus texturas y las sombras, pero sobre todo se puede apreciar cómo se han cubierto las áreas de color con pinceladas directas ya que, al haber pintado con plantillas, no existía la posibilidad de pasarse en los límites.

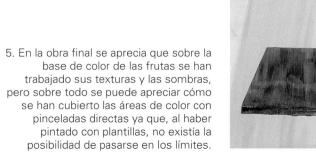

Pintar con otros instrumentos

Aunque el pincel es el útil rey de la pintura, la mayoría de artistas no se limitan a él en el momento de aplicar el color o sugerir texturas.

Para realizar esta pintura abstracta se han utilizado nueve colores: blanco (1), amarillo de cadmio (2), naranja (3), carmín (4), violeta (5), ocre amarillo (6), siena tostada (7), verde esmeralda (8) y azul cobalto (9).

En la mesa de trabajo se puede observar que se han utilizado platitos a modo de pocillo para impregnar de color las esponjas, además de las paletas.

Otros instrumentos

Cuando se habla de otros instrumentos se habla, en realidad, de cualquier cosa que sea capaz de llevar color hasta el soporte o dejar una huella sobre él. Desde los propios dedos del pintor, un estropajo de cocina, la esponja del baño, el tapón de un tubo de pintura hasta una patata cortada por la mitad o la suela de un zapato, el artista inquieto puede recurrir a miles de objetos que sustituyen al pincel y crean calidades especiales con el color.

1. Después de trazar con el pincel las líneas que definen las formas, se pinta el fondo con una esponja dura que deja la huella de miles de pequeñas líneas.

1

2

3

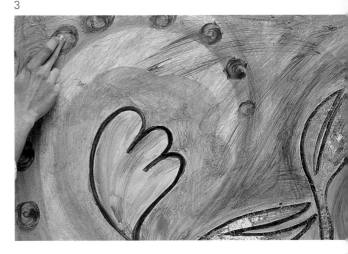

2. Hemos coloreado la forma de azul y con otra esponja, muy suave, se hace una veladura de violeta sobre el fondo ya seco.

3. Con el dedo pintamos los pequeños caracoles siena tostada.

4

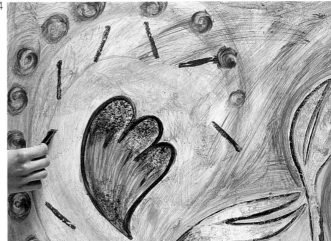

4. El estropajo de esparto deja una huella punteada que hemos utilizado para las formas verdes y para texturar esa zona azul. Con un fino pedazo de papel de lija pintamos esas pequeñas rectas imprecisas.

Pintar sin pincel

Aunque se puede interpretar cualquier modelo del natural prescindiendo del pincel, hemos decidido realizar un ejercicio abstracto en que las formas, colores y volúmenes nacen directamente de la imaginación del artista, ya que gran parte de la historia de la pintura acrílica no es de carácter figurativo.

5

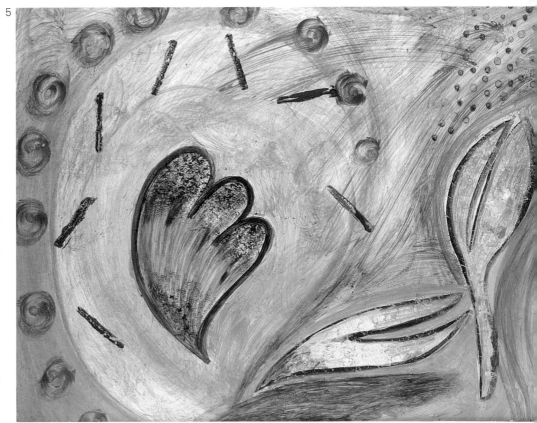

5. En el ejercicio acabado vemos cómo se conjugan en perfecta armonía las distintas huellas que han dejado los útiles usados para pintar.

Recursos de oficio

Los recursos de oficio son aquellos trucos que forman parte de la técnica de la pintura a la acrílica, y que potencian la creatividad del autor, tanto para sugerir texturas o crear efectos como para hacer correcciones.

Corregir un error

Una de las grandes ventajas que tiene la pintura acrílica es la opacidad de muchos colores y su rapidez de secado. Este hecho hace que el artista pueda ir rectificando continuamente su trabajo a lo largo del período de elaboración de la obra. De la misma forma, cuando se produce un error, tan sólo hay que esperar a que se seque y pintar encima.

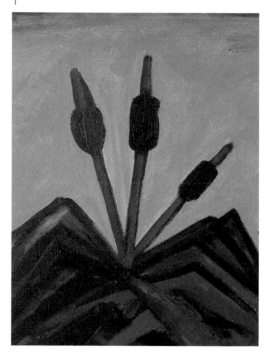

1. En mitad del proceso de construcción de la obra, el artista decide que no le gusta la imagen de los tres cardos y decide rectificar.

2. Para eliminar el cardo utiliza el mismo color del fondo y tapa parte de lo pintado.

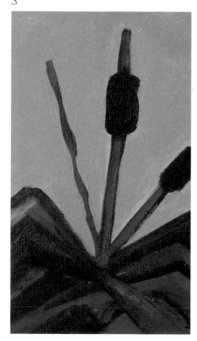

3. De esta forma, antes de proseguir su trabajo, ha convertido fácilmente el cardo en un brote retorcido.

Si se ha pintado con empaste y se quieren eliminar los relieves en la pintura, se puede pulir cuidadosamente la superficie con una lija.

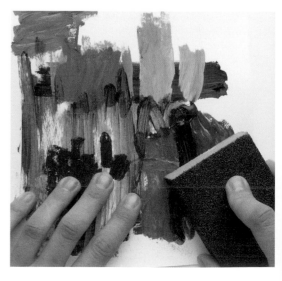

Esgrafiado

Esgrafiar significa retirar la pintura fresca que se acaba de aplicar sobre el soporte. Éste es un recurso muy utilizado para sugerir texturas o darle a la obra un aspecto más sugerente. En la pintura acrílica el esgrafiado se puede hacer con la espátula o el mango del pincel, pero siempre deberá realizarse con rapidez para evitar que se seque la pintura antes de acabar.

1

1. Sobre un fondo naranja que ya se ha secado se aplica una gruesa película de azul.

2

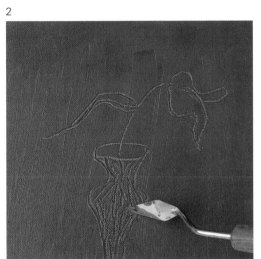

2. Inmediatamente después se dibujan las formas con la punta de la espátula.

3

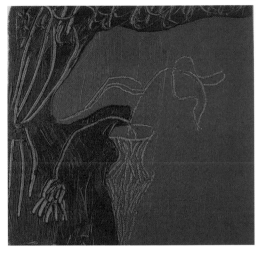

3. Una vez se ha secado el fondo azul se aplica una nueva capa de naranja y se vuelve a esgrafiar, logrando así este juego de contrastes.

Restregado

El restregado se llama también técnica del pincel seco o *frottage*; consiste en cargar el pincel seco ligeramente de color y aplicarlo en el soporte haciendo movimientos circulares. Así se logra el efecto de una gasa o encaje sobre el fondo que resulta muy adecuado para pintar nubes, brumas, y todo tipo de texturas rugosas. Ver: Agua, págs. 56-57 y Cielos, págs. 58-59.

1. Tomamos un gris muy claro producido con blanco, azul y una punta de negro.

1

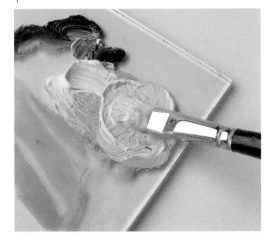

2. So ha pintado la silueta de las montañas en una noche oscura y se ha dejado secar la pintura.

2

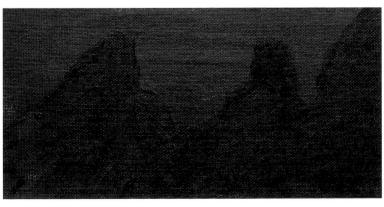

3. Parar retirar del mechón el exceso de pintura, descargamos sobre un papel.

3

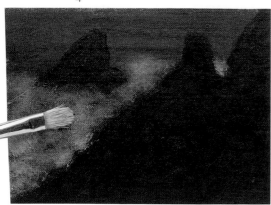
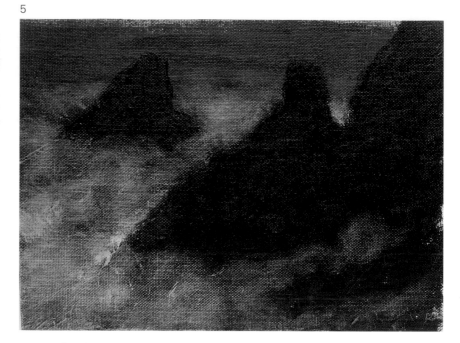

5

4. Aplicamos el color muy suavemente con el mechón prácticamente paralelo a la tela realizando movimientos circulares.

5. Con la técnica del restregado se ha conseguido pintar una bruma esponjosa entre las montañas produciendo este efecto de paisaje fantástico.

Reservar con cinta

Las reservas con cinta adhesiva producen resultados muy similares al trabajo con plantillas (ver: Pintar con plantillas, págs. 48-49), la diferencia radica en que la cinta adhesiva se pega perfectamente al soporte y no corre el peligro de moverse; aunque como desventaja, la cinta no ofrece muchas posibilidades formales, ya que su anatomía estrecha y alargada es un gran condicionante.

A pesar de ello el artista siempre tiene la opción de recortar la cinta o superponer unas reservas sobre otras para crear efectos especiales.

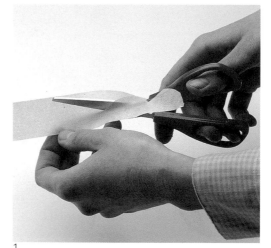

1. Se recorta la cinta adhesiva y se le da forma ondulada.

1

2. Se han adherido los pedazos de cinta al papel y se ha aplicado una veladura de verde; después se retira la cinta.

2

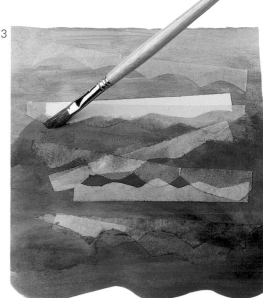

3

3. Sobre el fondo seco volvemos a adherir otros pedazos de cinta recortada y aplicamos una película de magenta muy diluido.

4

4. Se retira la cinta adhesiva y se aprecia que el pigmento se ha expandido por debajo de la cinta. Esto se debe a la calidad del papel y a que se ha aplicado el color muy diluido, por lo que si se prefiere un resultado de contornos definidos habrá que imprimar el papel antes de pintar.

5. El resultado es esta sugerente imagen donde se superponen las reservas que podrían utilizarse para representar el oleaje en el mar.

5

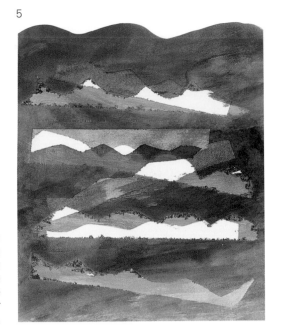

1

1. Se ha pintado con empaste.

Tonkin

E l tonkin es un recurso para rebajar el grosor de la pintura una vez se ha aplicado y antes de que se seque. Además permite crear efectos y hacer una imagen borrosa o mover todos sus elementos ligeramente. El tonkin debe realizarse con la pintura fresca, por lo que este recurso implica cierto dominio de la técnica y rapidez de ejecución.

2

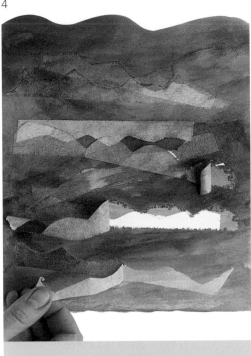

2. Rápidamente, antes de que las capas más finas se sequen, se aplica una hoja de papel de diario sobre la obra y se presiona con las manos haciendo un ligero movimiento hacia un lado.

3. Al retirar el diario comprobamos que ha absorbido grosores de color y que las formas han perdido nitidez en sus límites.

3

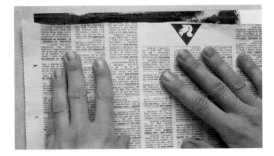

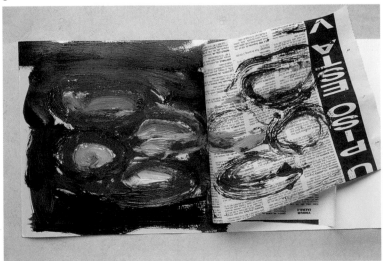

Agua

El agua es una temática que puede resultar difícil porque su frescura natural, su color cambiante y la espontaneidad de su movimiento continuo constituyen un reto para el pintor.

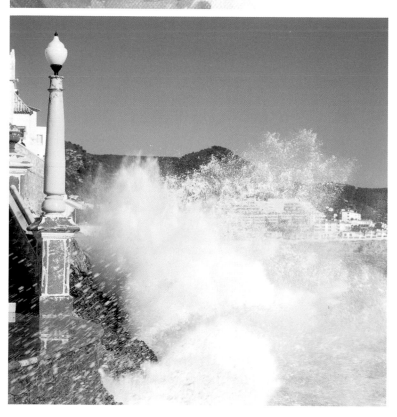

Para realizar este ejercicio hemos tomado como modelo esta ola rompiendo furiosamente contra el paseo marítimo.

Para pintar la espuma de la ola tan sólo se utilizarán dos colores: blanco y azul cerúleo, ya que la blancura de la espuma es la protagonista de la imagen.

Pintar la espuma

El color del agua es siempre cambiante ya que está condicionado por el color del fondo y la luz; la espuma, sin embargo, suele ser de un blanco luminoso. Esta explosión de luz que produce la espuma y las caprichosas formas que adopta al romper una ola en la costa son técnicamente de fácil resolución, aunque el dominio del pincel resultará fundamental para que el resultado no sea una mancha acartonada.

1. Como la pintura acrílica se seca deprisa y permite trabajar por etapas, se ha pintado primero el fondo reservando en blanco la parte central de la espuma.

1

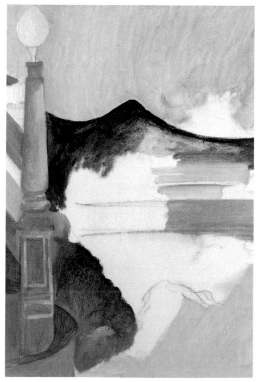

2

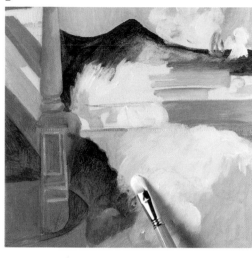

2. Sobre el fondo ya seco se aplica blanco con la técnica del restregado, es decir, frotando suavemente con el pincel en sentido circular y con poca carga de color.

3

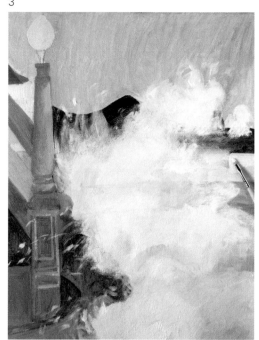

3. Después de trabajar el cuerpo de la espuma con el restregado, tomamos un pincel pequeño para pintar los límites y las pequeñas gotas que se desprenden.

4

4. Al aplicar el blanco de la espuma se descubre que el tono del cielo es demasiado pálido, por lo que se intensifica ligeramente con una suave veladura azul.

5

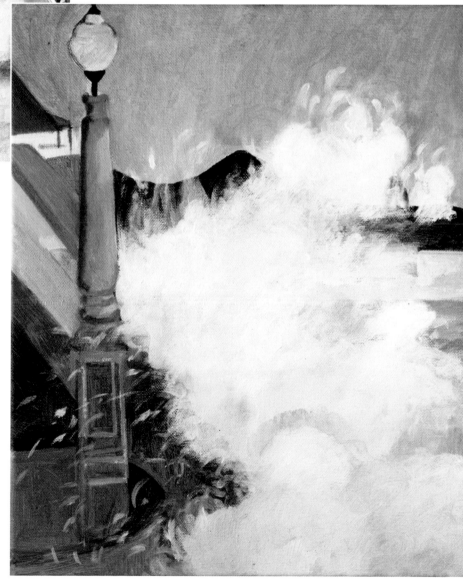

5. En el resultado podemos comprobar cómo el sistema de la pintura por etapas ha resultado muy efectivo para este tema, ya que el frotado y el gesto circular de la pincelada permiten que respiren los colores del fondo, evitando así que la espuma sea un mancha opaca y sin volumen.

RECUERDE QUE...

■ Encontrará más información sobre la técnica del restregado en: Recursos de oficio, págs. 52-55.

Cielos

Un cielo puede ser el gran protagonista de una obra, pero, además, su presencia es inevitable en paisajes y marinas; por ello es importante poder pintarlo con soltura.

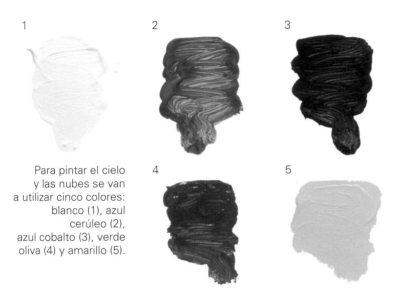

1

2

3

4

5

Para pintar el cielo y las nubes se van a utilizar cinco colores: blanco (1), azul cerúleo (2), azul cobalto (3), verde oliva (4) y amarillo (5).

Pintar el cielo

Al igual que el agua, el cielo no tiene siempre el mismo color, ya que a lo largo del día se va bañando con los tonos dominantes de la luz. Además, en el cielo se pueden encontrar masas nubosas cuya forma y color cambia continuamente. Por estas razones, es recomendable tomar apuntes de la posición de las nubes y la incidencia de la luz al pintar del natural, ya que el aspecto de un cielo puede variar de un minuto a otro.

Al pintar masas nubosas se deben seguir sus volúmenes a través de las sombras que presentan y del colorido que adquieren.

1. Después de realizar el boceto a carbón se aplica una veladura de azul cerúleo en todo el área del cielo texturando con el pincel para que no quede una mancha plana.

El modelo para este ejercicio es este bonito cielo donde las masas de nubes y sus caprichosas formas son las protagonistas.

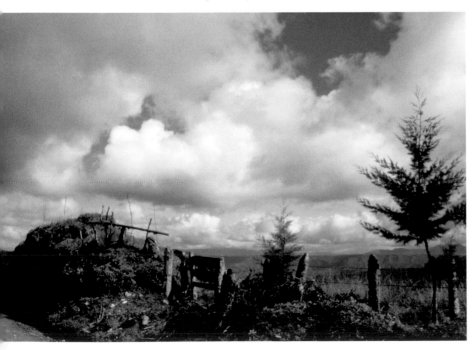

1

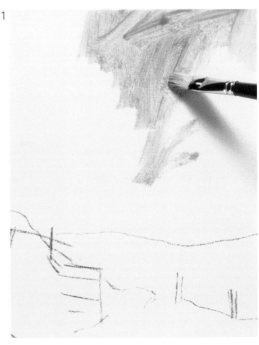

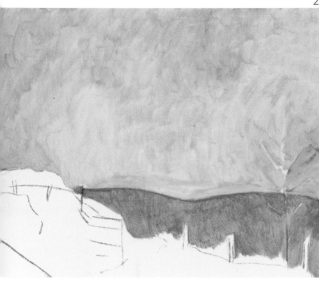

2

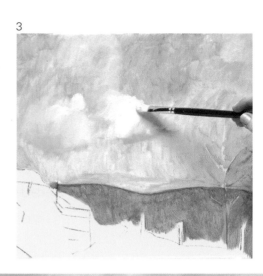

3

3. Una vez se ha secado el fondo se aplica un gris claro que contiene azul cobalto y una pizca de verde esmeralda. Con ese tono más o menos intenso se sugieren las sombras en las nubes.

2. Para la zona de la izquierda se ha añadido una pizca de verde oliva con el fin de oscurecer ligeramente el azul y lograr un tono roto. Hemos pintado la tierra para evitar que el blanco de la tela moleste al hacer la valoración tonal.

5

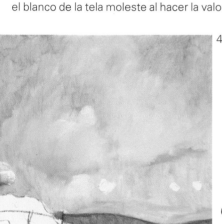

4

5. Poco a poco se van construyendo los volúmenes añadiendo sombras y luces y logrando ya el aspecto general del cielo.

4. Con blanco puro se trabajan las zonas de luz repartiendo el color, al igual que antes, con suaves pinceladas en sentido circular y dejando los límites imprecisos para lograr esa sensación de esponjosidad propia de las nubes.

6

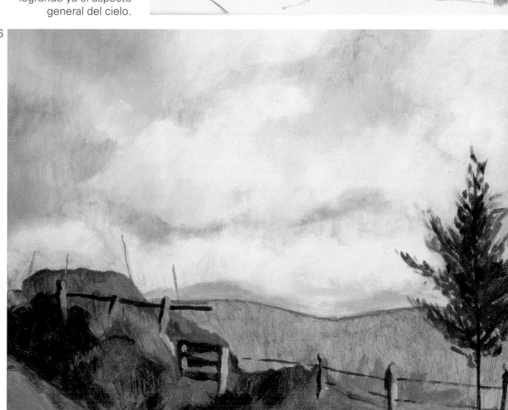

6. Para acabar se ha pintado la tierra y se han oscurecido las sombras, sobre todo en la parte izquierda, fusionando los límites suavemente y añadiendo toques de verde y amarillo, apenas perceptibles pero que contrastan con las zonas frías de blanco y azul.

Vegetaciones

La vegetación es un elemento vivo de la naturaleza que, además de encontrarse habitualmente en los paisajes, puede aparecer en las calles de una ciudad o en el jardín de una casa.

1

2

3

4

5

6

7

Pintar vegetaciones

Cuando se habla de vegetaciones se piensa básicamente en el color verde aunque en realidad dentro del mundo vegetal aparecen infinidad de colores y matices diferentes, sobre todo en las flores. Tampoco se puede hablar de un solo verde, ya que un prado, por ejemplo, aunque a simple vista parezca una masa homogénea de color, en realidad está compuesto de varios colores.

Para este ejercicio utilizaremos siete colores: blanco (1), azul cerúleo (2), azul cobalto (3), verde esmeralda (4), verde oliva (5), tierra de sombra natural (6) y amarillo (7).

Pintaremos este prado con un árbol, y de esta forma trataremos tanto el follaje como la hierba.

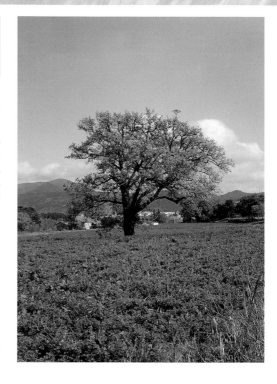

1

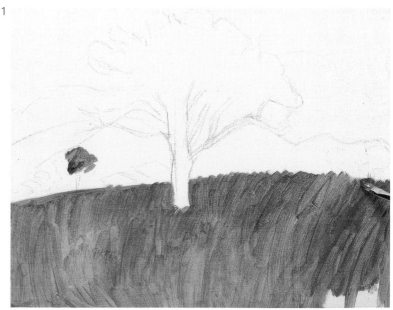

1. Comenzamos pintando la base del prado con el verde esmeralda ligeramente mezclado con verde oliva y aplicamos el color sugiriendo ya la textura de la hierba con las pinceladas.

2

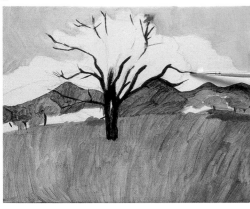

2. Se han trabajado las montañas
y se ha pintado el cielo. Sobre el fondo seco
pintamos el tronco del árbol y la estructura
de las ramas con tierra de sombra natural.

3

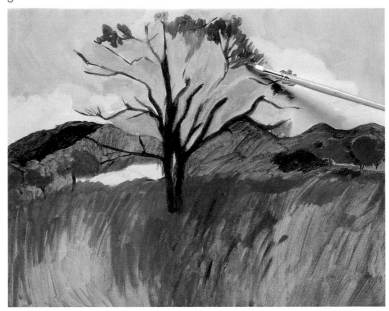

3. Vamos trabajando la hierba y el follaje
paralelamente, algunos matices se aplican en ambas
partes. Éste es un buen ejemplo para comprobar cuán
importante es la pincelada, ya que en el follaje, al ser
pequeña y corta, sugiere las hojas del árbol, y en el
prado, los trazos largos insinúan la textura de la hierba.

4

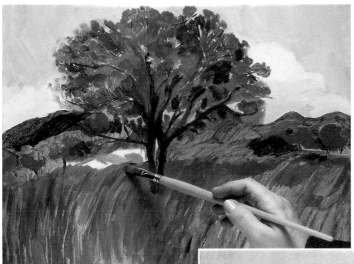

4. Una vez finalizado el follaje del árbol
se sigue trabajando el prado, con las mezclas
de ambos verdes, amarillo y toques de azul.

5

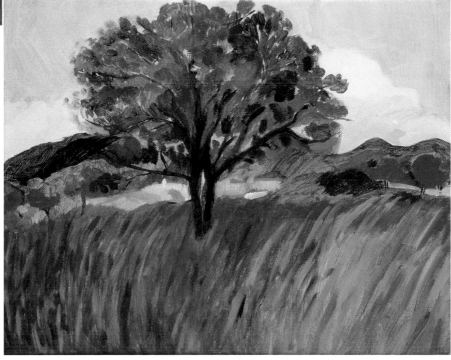

5. Ya terminado el ejercicio se
puede observar con detenimiento
la cantidad de matices que se han
generado con las mezclas y cómo
se han utilizado para crear las
masas verdes del follaje y la hierba.

Carnaciones

El tratamiento del color y las calidades de la piel humana pueden ser un misterio para el que no conoce la técnica. Pintando, sin embargo, se descubre que el color se logra a base de mezclas y que las calidades no son más que una cuestión de práctica.

1

2

3

4
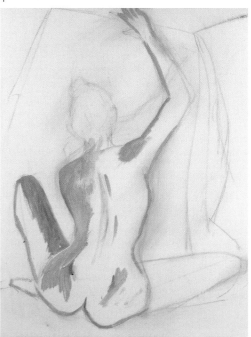

5

6

7

Para pintar la piel se han utilizado siete colores:
blanco ('1), rojo de cadmio claro (2), ocre amarillo (3), siena tostada (4),
tierra de sombra natural (5), verde esmeralda (6) y amarillo (7).

Pintar la piel

El color de la piel no se adquiere en tubos ya preparados, pues aunque se comercializan colores carne, la realidad es que cada individuo tiene sus propios matices y que éstos vienen determinados por la luz.

Por ello, es inevitable producir mezclas para pintar la piel humana y lograr así esos colores especiales. Pintar los matices de la carne requiere un cierto dominio de las mezclas, principalmente para sugerir las sombras que construyen los volúmenes.

Respecto a las sombras no hay que olvidar que las que proyecta el cuerpo sobre el suelo y el fondo son básicas para dar la sensación de tridimensionalidad y de peso.

Se ha escogido la imagen de esta modelo que se halla de espaldas en una bonita postura que, sin producir grandes contrastes, no deja de tener interesantes sutilezas de brillos y sombras.

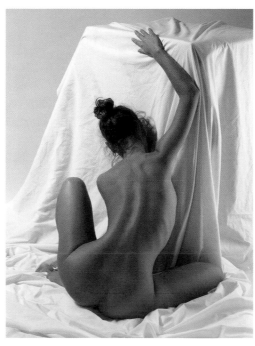

1. Después de hacer el dibujo a carbón se ha borrado con un trapo para retirarel exceso de polvillo y se empiezan a pintarlas primeras manchas con ocre amarillo y su mezcla con blanco.

1
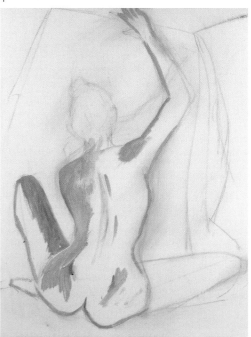

2

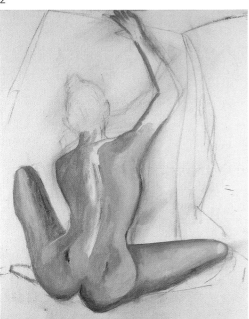

2. Sobre la base de color que se ha producido en la paleta se añade el rojo y el naranja y se generan nuevos matices con los que se van pintando las partes indicadas del cuerpo. El siena tostada se aplica en veladura para la sombra de la pierna derecha, y el ocre ensuciado para la izquierda.

3

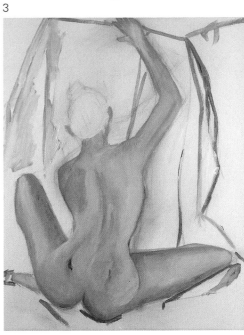

3. A estas alturas en la paleta se pueden apreciar todos los tonos utilizados para el cuerpo, el artista se aprovecha de ellos para ir fusionando suavemente las manchas y rectificar las intensidades.

4

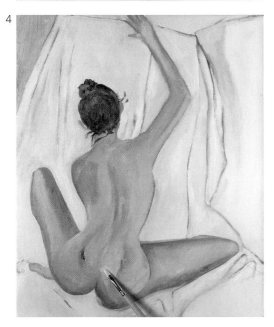

5

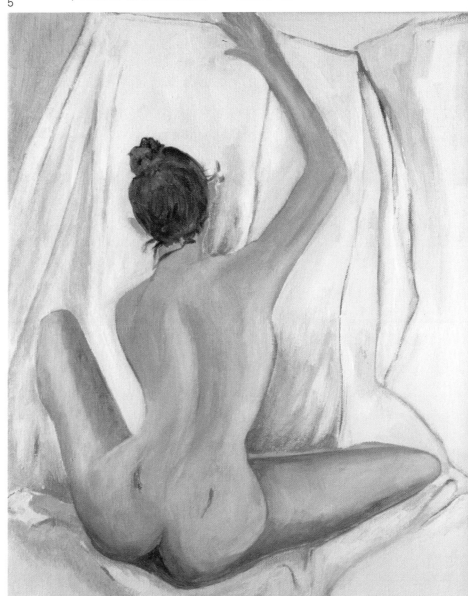

4. Después de pintar el pelo, el tratamiento del cuerpo está prácticamente acabado; tan sólo resta potenciar las sombras (el cuerpo todavía parece estar flotando en el espacio), y retocar los puntos de luz. Se está iluminando delicadamente esta zona con un pincel pequeño y la mezcla de naranja y blanco.

5. En este paso final se puede ver que pintando las sombras que proyecta la modelo se le ha dado profundidad a la imagen despegando el cuerpo del fondo y asentándolo en el suelo.